唯美 写真手帖

攝影師的 30 個
私房台灣拍攝景點

人像攝影 × 構圖技巧 × 色調運用 × 後製教學

張麻口

CONTENTS | 目錄

PART 3. ■■■■■■■■

後製的魅力 ————

附錄 ————

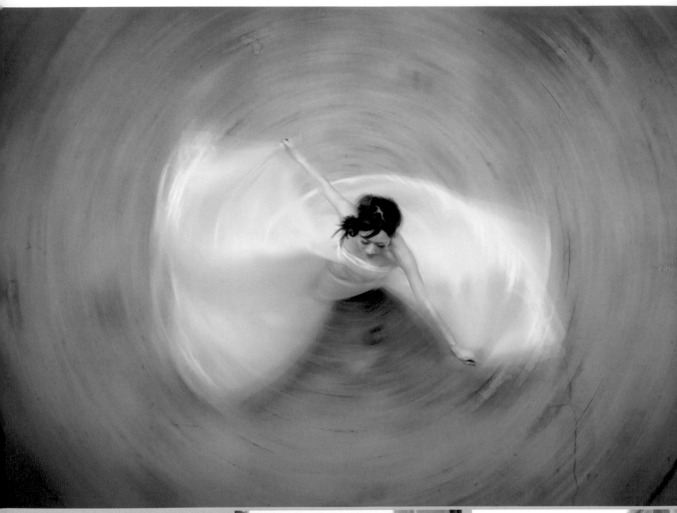

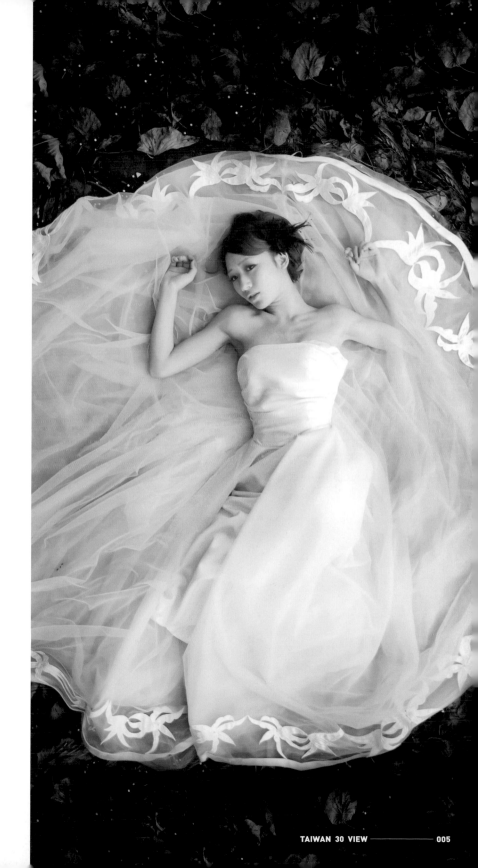

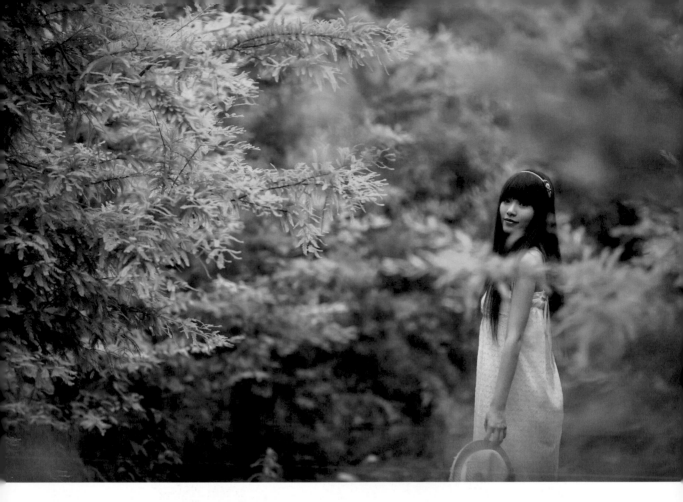

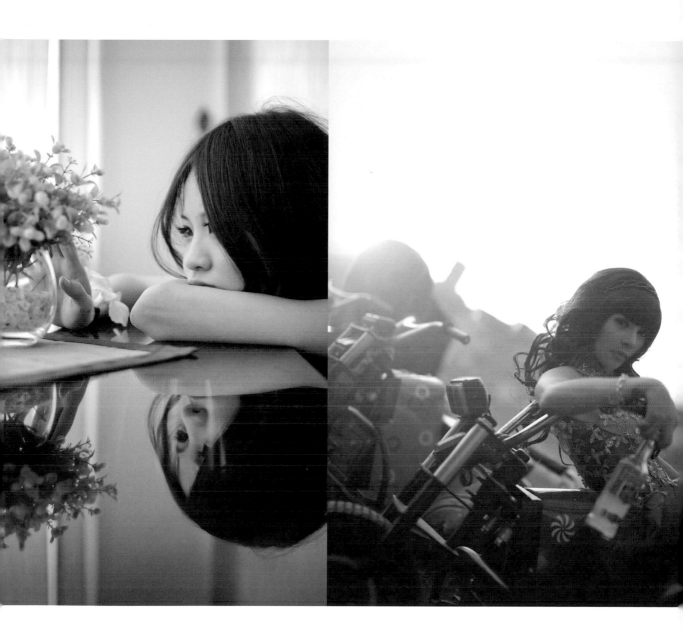

台灣美景俯拾即是，拍下屬於自己的瞬間美麗

半年內跑了無數的地方，用心拍下每一篇作品讓讀者可以看見台灣各地的美麗。認真接觸攝影也不過短短的三年時間，沒想到不是本科出身的我幸運地可以與大家分享我的作品。基於之前廣告設計的基礎，對於構圖與色彩的調配有著許多的經驗，而讓作品有著鮮活的變化性。

三年前，對攝影產生了濃厚興趣進而開始了我的攝影路。偏愛人像與小物攝影，擅長運用自然光源拍攝，營造光的質感與故事氛圍。用相機記錄生活中的人、事、時、地、物，用情感為生命寫下美麗的片刻。對我來說，攝影是快樂的，我只是單純地想記錄用心感受每一個場景的美麗與變化，就像拍攝人像慣於抓拍最自然的表情，這就是情感。走遍台灣各地看過多少美景用著光圈代替瞳孔、快門當作眼皮，在按下快門的那一刻便是留下瞬間的美麗永恆。

這本書是我這幾年來的拍攝心得與經驗，裡面關乎的色彩、構圖的分析講解是我按下快門背後的基礎。每一次按下快門前腦袋快速思考過後的概念，和運用場景的介紹，也都是我一次次拍攝經驗所累積起來的。希望能與你分享這份攝影的樂趣。

一路走來，感謝冠良的鼓勵與賞識，還有協助拍攝過的店家與模特兒們。有你們幫助才有這本書的誕生。當然還有毒舌編輯Sophie的激勵鞭策，也感謝一路支持我的夢想的家人，他們總在適時的時候給我暖暖的臂膀。

張麻口

純真纖細的攝影風格，人像與景物的重新詮釋

認識麻口一段時間，一直覺得他的影像十分乾淨，總是充滿著細膩，有獨特的味道，正如同他的個性，純真纖細，別具風格。台灣一直都是很美的地方，但由於每個人看世界的角度都不同，看到的美景也會因人而異。在這本書裡，麻口將模特兒與台灣的風景做結合，讓我們在觀看照片的同時，也欣賞台灣各地的美景，透過麻口的眼睛，看到了另一種人與景的結合。這本書裡的照片，都是經過麻口精挑細選出來的。書中的編排，在圖說的部分還加上了拍攝時間，看到的時候感到有些訝異，因為這部分許多書上都沒有寫，但它卻是使用自然光拍攝時一項重要的參考因素，可見作者的用心。

現在越來越多人不滿足只在一般景點拍照，相信看了這本書以後，對人景的結合，必然可以有新的詮釋。

Kenny Chi

自由攝影師、《寫真創造力》作者

攝影初學者必備，詳實介紹景點與攝影祕訣

常常有人問我，如何拍攝出人物與景色相呼應的美麗畫面？我想麻口在這本書裡，幾乎將人物與情景的拍攝手法和相機的exif交代的相當清楚了！這本書的內容可以說是一本攝影初學者必備的參考書。

出去遊玩外拍時，不知道光圈要設多少，怎麼取景，怎麼採光？看這本書就能完全解除你的困惑。它詳實地介紹了台灣各地的私密景點，如果你想破頭卻个知道該選擇要去哪裡旅遊與拍照，相信這本書可以給你很多的靈感和想法喔！

小武
婚禮攝影達人

渾然天成的台灣美景，現在就出發拍下屬於自己的風景

麻口是我兩年前在Facebook上認識的朋友。最近總是在想：那時候為什麼會想加他為好友呢？我想多少是被他在網路上動人的照片所吸引的。

不過真正與他深交也是最近一年的事。也許是因為我經營外拍網站的背景，直到現在我仍習慣去看很多外拍的作品。在看作品時，總是會想到當年上山下海的日子。說來有趣，我也是在外拍的時候，才逐漸認識到台灣的許許多多美景，甚至是到過之前沒想到的地方。以前常常總覺得台灣能去的地方就只有那些喊得出來的景點，但真正外拍日子去的那些地方，才讓我了解到那才是台灣最美的所在。

很多人買相機的原因，無非是把眼中的美景拍下來，甚至是記錄自己家人或心愛的人在那美景前的當下。而麻口在這本書中，不僅介紹了很多台灣攝影者眼中的自然美景，甚至還教我們在那些景點，何時光線最好以及如何拍攝，真的是十分用心。

認識麻口的這兩年多來，深知他是一個愛分享和不藏私的人；而網路上給我的感覺卻像個年輕的大學生，對於什麼事都很好奇外加點憂鬱的氣息。在現實中，他又是個很可靠的伙伴和熱心的攝影人，我相信大家一定可以在書中獲得許多關於攝影的知識，也可以了解到台灣許多四季美景。

近幾年來，由於一些人的利益考量，讓台灣很多自然的景色消失或是變成一塊塊只為有錢人服務的「租界」，台灣的景色並不是由人工建築而成的冰冷水泥，或是一塊塊建築師構成的虛假世界。真正的美景應該是這些上天在創造天地時就留給我們的這些自然景象。所以我希望各位攝影朋友，別再一直待在冰冷的城市中拍照了，不如我們就跟著麻口的腳步，帶著心愛的人去看看這些台灣的美景吧！

<div align="right">

張馬克 Mark Chang

Goodaystudio負責人、《超閃時尚人像》作者

</div>

從初階到進階、學習後再內化，一本最實用的攝影書

一幅好的人像攝影作品，是值得大家一再回味且百看不厭的。

吸引你的目光的元素可能是其中的構圖、光影及色彩，再加上Model的專業表現，讓Model與風景合而為一，而成就出讓人印象深刻的作品。

《唯美寫真手帖：攝影師的30個私房台灣拍攝景點｜人像攝影｜構圖技巧｜色調運用｜後製教學》這本書就提供了以上的元素。讓想學習攝影的人，可以快速知道台灣各地拍人像的私房景點，並且學會如何運用構圖及不同的元素去幻化出屬於自己的作品。

<div align="right">

KHC

人像、婚禮攝影達人

</div>

1

唯美
写真手帖

攝影師的30個
私房台灣拍攝景點

PART 1
台灣景點的拍攝魅力
台灣的美麗等待你來捕捉・各地美景等待你的光臨

拿起相機，走出戶外，拍下隨拍即美的照片

每次按下快門的當下，你想留下的是什麼？往往回到家後才發現，照片無法達到心中所想的那種氛圍。常常因為缺乏構圖、氛圍、色彩的契機而少了點讓人感動的情緒。在攝影的環境裡，有諸多的思考邏輯。拍攝時的構思，和運鏡的方式更是不可缺少的基本工。透過本書的講解，你更能了解影像的構圖與色彩之間都有不可或缺的微妙關係，善用構圖與色彩讓你每一次快門，每一個瞬間，都能完全呈現你心中所想的氛圍。用最簡單的手法完美呈現與你的風格！相機在手，人人都能成大師。

本書同步收錄全台各地私房拍攝景點。完美的風景成就與眾不同的作品，跟著我的腳步一起追逐風格吧。外拍秘密場景大揭祕，在地人才知道的地點就讓我來告訴你。

台灣的美麗等待你來捕捉，各地美景等待你的光臨。

2

唯美
写真手帖

攝影師的30個
私房台灣拍攝景點

PART 2
行家才知道，全台私房拍攝大揭祕

入門級

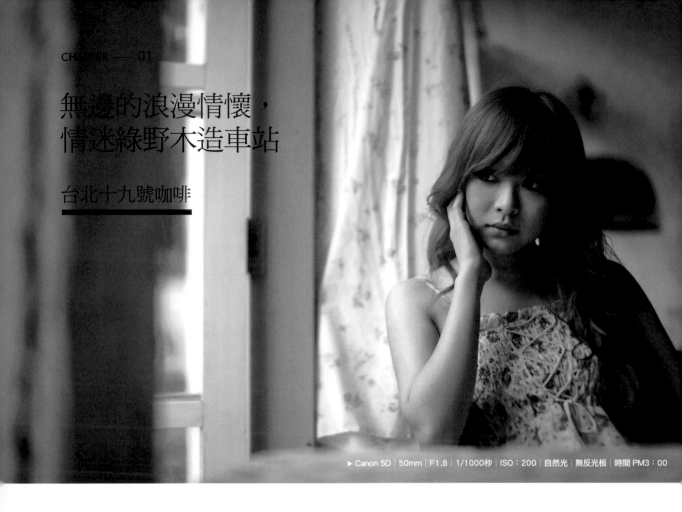

CHAPTER — 01

無邊的浪漫情懷，
情迷綠野木造車站

台北十九號咖啡

► Canon 5D | 50mm | F1.8 | 1/1000秒 | ISO：200 | 自然光 | 無反光板 | 時間 PM3：00

不用離開台北市就能拍攝靜謐的空間感。城市的後花園讓你輕鬆拍攝出悠閒的風格作品。館區內的白色玻璃是非常好取景的地點，室內的沙發與復古壁爐更是不可多得的道具。而室外的空間綠意盎然，只要能巧妙地運用服裝穿搭往往就會有非常好的效果。

沿著館區的小徑而下，溪畔的風景也是不錯的取景地點。這裡是陽明山區少有的場景，可善加利用。而夜晚拍攝的時候善用微光與室內舒服場景運用更會有不同氛圍的作品。

十九號咖啡實景建議參考

INFORM

1 1_使用窗外的自然光自然在Model臉上製造處立體的效果，筆者請Model看著窗外，她彷彿在思考些什麼事情。

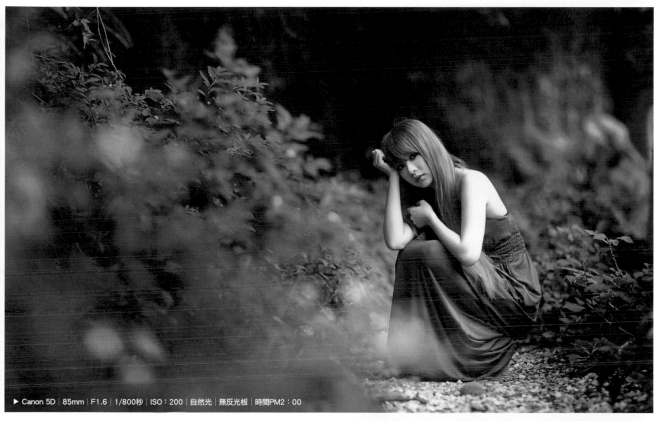

► Canon 5D｜85mm｜F1.6｜1/800秒｜ISO：200｜自然光｜無反光板｜時間PM2：00

▲ Canon 5D｜50mm｜F1.6｜1/2500秒｜ISO：200｜自然光｜無反光板｜時間PM2：00

INFORM

1_利用左前方的植物製造散景效果。Model的服裝顏色也是重點，讓顏色的對比加重，以增添作品色彩的鮮豔與豐富性。
2_Model的金色髮色與身後的綠色植物形成對比。將構圖一分為二，讓整張作品沉穩下來。

1

2

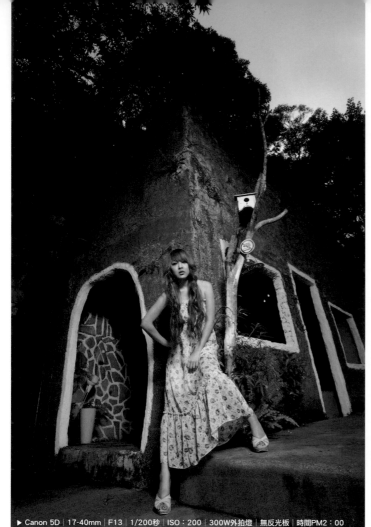

▶ Canon 5D｜17-40mm｜F13｜1/200秒｜ISO：200｜300W外拍燈｜無反光板｜時間PM2：00

▼ Canon 5D｜50mm｜F1.8｜1/800秒｜ISO：320｜自然光
無反光板｜時間PM3：00

▲ Canon 5D｜50mm｜F1.8｜1/6400秒｜ISO：200
自然光｜無反光板｜時間PM3：00

INFORM

2	
1	3

1_使用超廣角鏡頭將後方建築物與Model的身材融合在一起並延展出去，讓畫面更現誇張的線條感。

2_利用窗戶的層次拍攝所得，運用玻璃層次拍攝會在作品上製造出迷濛的感覺，並拍出玻璃上反射出的自然光色。有時會有意想不到的效果喔！

3_請Model輕鬆地趴在紅色沙發上，構圖的線條雖然不夠平穩，卻反而造就了另一種的美感。Model手部的線條也將視覺引導在Model的臉上。

▲ Canon 5D | 50mm | F1.8 | 1/2000秒 | ISO：320 | 自然光 | 無反光板 | 時間PM4：00

Canon 5D | 50mm | F2.0 | 1/2500秒 | ISO：320 | 無閃燈 | 無反光板 | 時間PM4：00

▲ Canon 5D | 50mm | F1.6 | 1/1000秒 | ISO：320
自然光 | 無反光板 | 時間PM5：00

2	
1	3

INFORM

1_利用白色圍籬的線條與背景的色彩形成對比也，Model慵懶地靠在圍籬上，使構圖形成穩重的三角構圖。這種的畫面是非常穩定的手法。

2_Model身後的花圃在大光圈手法下，前端形成了模糊的散景，而在後方的部分則和Model的服裝有著巧妙的呼應。

3_很穩定的斜角構圖法，筆者站在高處觀察到植物與座椅的顏色就請Model做出側仰四十五度角的姿勢，這樣的拍攝手法有一個女孩都超愛的效果：臉會顯得小很多。

NOTE!
CHAPTER 01 | 台北19號咖啡

➡ | 路線建議

1.士林仰德大道→麥當勞右轉→第二個左轉彎左轉→看到網球場及花圃左轉→走到底即可

2.由天母東路接產業道路上文化大學，接至仰德大道左轉直行，於麥當勞右轉→第二個左轉彎左轉→看到網球場及花圃左轉→走到底走到底即可303號公車於「國際電台站」下車後步行約5~7分鐘。

‼ | 注意事項

十九號水岸咖啡館門口的粉紅色大門是一個取景的好地方，入門後的小徑運用長焦拍攝也有不同的感覺。主建築－白色玻璃屋的大面積落地窗是使用灑落的溫煦陽光拍攝的好場景，室內的壁爐與柔軟沙發更是絕美的拍攝角落。

➕ | 場景挑選

館區為山野林間，蚊蟲較多，請攜帶防蚊液或逕向店家索取。

📷 | 建議器材

機身：數位、底片機身皆可
鏡頭：短、中焦段鏡頭皆建議適用
閃燈：皆可
反光板：以中型反光板為佳

DATA \ 營業時間：平日AM11:00~PM08:00 假日AM10:30~PM09:00
台北市士林區菁山路131巷19號

藍天綠地的完美契合，
休閒遊拍風就在你身邊

台大安康農場

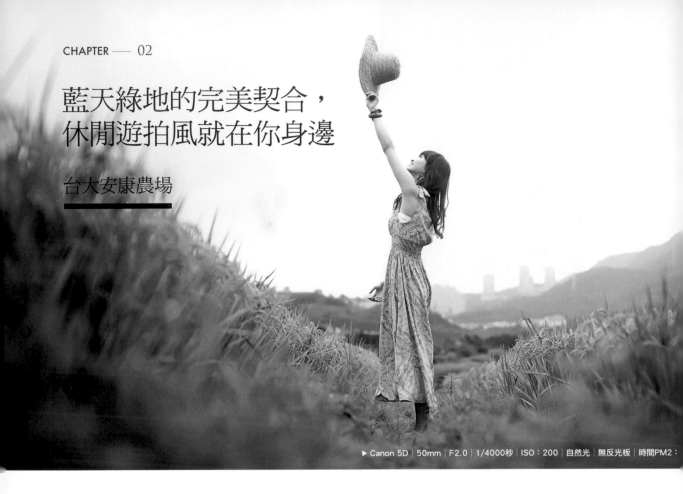

▶ Canon 5D｜50mm｜F2.0｜1/4000秒｜ISO：200｜自然光｜無反光板｜時間PM2：

台北少有的絕美自然景觀。安康農場總面積共 18.4117 公頃，全區劃分為安一區、安二區
與安三區。大部分區域為水稻田與牧草區。農場中的荷花田與向日葵花海更是北部熱門的人
像與風景的拍攝場景。背景的連綿山巒更是增加影像層次感的好風景，若遇到好天氣，湛藍
的天空與園區的植物可以讓作品添加許多的色彩變化性。

安康農場四季皆有不同的植物展現美麗的一面，不論季節時間，拍攝的效果往往都會讓人
為之驚艷。

▲ Canon 5D｜50mm｜F2.0｜1/3200秒｜ISO：200
自然光｜無反光板｜時間PM2：00

INFORM

| 1 | 1_利用仰角拍攝運用兩旁稻田的線條將Model本身修長的身材完美呈現。請麻豆拋起帽子可讓畫面更具延展性。 |
| 2 | 2_以低角度拍攝，用雙腳感受土地的溫暖。Model的花色長裙與兩旁的稻穗顏色有很巧妙的協調性。當然，手上的帽子道具也為這張影像加了分數。 |

▶ Canon 5D｜50mm｜F1.8｜1/3200秒｜ISO：200｜自然光｜無反光板｜時間PM2：00

▲ Canon 5D｜50mm｜F2.0｜1/4000秒｜ISO：200｜自然光
無反光板｜時間PM2：00

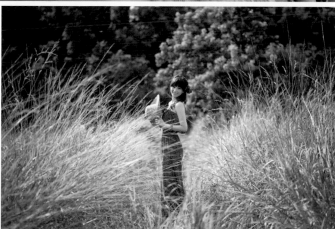

▲ Canon 5D｜100mm｜F3.5｜1/1600秒｜ISO：200｜自然光｜無反光板｜時間PM3：00

INFORM

1_午後的自然光讓人愛不釋手。我請Model奔跑再轉圈以拍攝肢體與笑容，已留下最自然的片刻。

2_兩旁的雜草在陽光照射下顏色轉為濃郁。利用亮色與Model服裝的的暗色系作對比，運用長焦段將場景分割的很明顯。

3_拍攝這張照片時我整個人蹲在水溝哩，以平角拍攝，將木板道的視覺延伸利用，Model坐在木板道上彷彿回到了兒時的回憶。
童趣不失自然

| 1 | 3 |
| 2 | |

▼ Canon 5D │ 24-70mm │ F3.5 │ 1/8000秒 │ ISO：125 │ 自然光
無反光板 │ 時間PM4：00

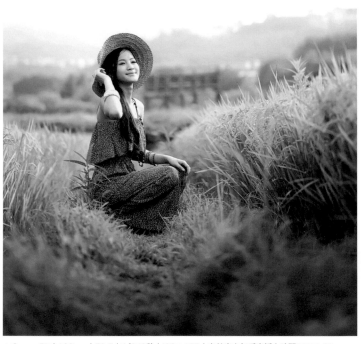

▲ Canon 5D │ 100mm │ F3.5 │ 1/640秒 │ ISO：125 │ 自然光 │ 無反光板 │ 時間PM4：00

▲ Canon 5D │ 100mm │ F3.5 │ 1/640秒 │ ISO：125 │ 自然光 │ 無反光板
時間PM4：00

INFORM

1	2
3	

1_陽光從右邊進入，拍攝時EV值要注意不然很容易造成過曝狀況。簡單的二分構圖將天空與稻田、草地一分為二。

2_使用較低的角度拍攝，搭配著斜射光的運用。Model的服裝與稻田、樹木有著巧妙的配合。拍下髮絲光也是另一種表現的手法。

3_微微的斜射光，Model輕鬆地走在田野間。以平行的視角來拍攝，讓稻穗的鮮綠佔2/3的版面而延伸的線條剛好帶入Model的肢體。

▲ Canon 5D │ 100mm │ F4.0 │ 1/640秒 │ ISO：125 │ 自然光 │ 無反光板
時間PM4：00

▲ Canon 5D │ 100mm │ F4.0 │ 1/640秒 │ ISO：125 │ 自然光 │ 無反光板 │ 時間PM4：00

| 1 | 2 | | INFORM |

1_以較低的角度拍攝人物時要注意別拍Model的俯襯正臉，否則會有雙下巴出現的狀況。(哪個美眉會喜歡雙下巴呢?)

2_拍攝兩名以上的Model時切記服飾與所搭配的配件差異性不要太大，否則拍攝效果的協調性會讓人摸不著頭緒。

NOTE!
CHAPTER 02 │ 台大安康農場

➡ │ 路線建議

走國道3號高速公路下安坑交流道往新店方向，右方會看見煙毒勒戒所再轉進入左邊莒光路，延莒光路可見監獄圍牆，走到底可見右角有條小路直行到土地公廟的十字路口左轉即可到達。

‼ │ 注意事項

農場內皆為自然植物，請勿摘折攀爬。

➕ │ 場景挑選

農場內有多處場景可選擇拍攝。荷花池的美適合運用穿透式的拍攝手法，稻田間的風景利用長焦段鏡頭或超廣角鏡頭交替使用各有不同的效果。稻田間的棧木道更是攝影時常採用的景點之一。

▣ │ 建議器材

機身：數位或底片皆可
鏡頭：全焦段鏡頭皆建議適用
閃燈：建議使用自然光拍攝
反光板：以中型反光板為佳

貼心小建議
農場內較少遮蔭處建議夏天或艷陽天攜帶洋傘、遮陽帽、防曬用品與防蚊液是不可缺少的。

DATA ＼ 地址：台北縣新店市莒光路7號　電話：(02)22121256

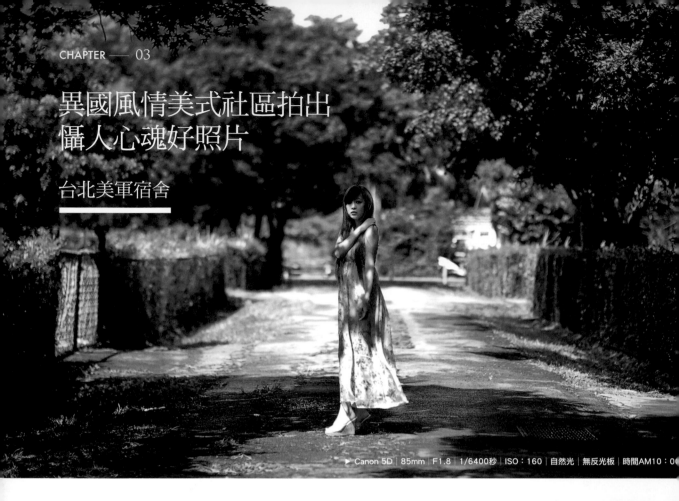

異國風情美式社區拍出
懾人心魂好照片

台北美軍宿舍

► Canon 5D｜85mm｜F1.8｜1/6400秒｜ISO：160｜自然光｜無反光板｜時間AM10：0

位於陽明山上的美軍宿舍有著仿洋式的獨院磚木造洋房風格特色。社區內整齊修剪的花草樹木讓人彷彿身處國外社區般的悠閒寧靜。

利用植物顏色與人物間的穿插不外乎是一種安全的拍攝方式。運用長焦段拍攝社區間的道路也是很不錯的手法之一。運用不同角度的觀察道路邊的小景常常會有不同的視覺觀點。因為此場景的植物顏色非常穩定，運用對比色的方式拍攝，往往能產生成功率相當高的作品。

◄ Canon 5D｜17-40mm｜F5.6｜1/1250秒｜ISO：160
自然光｜無反光板｜時間AM10：00

INFORM

1　1_運用長焦段製造出層次感，穿梭在美軍宿舍的街道裡有種悠閒的氛圍。

2　2_請模特兒輕靠在網子上，讓構圖增加幾許穩定性。

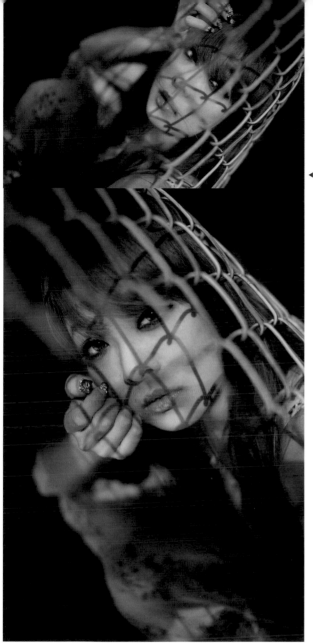

◀ Canon 5D｜50mm｜F1.8｜1/8000秒｜ISO：160｜自然光
無反光板｜時間AM10：00

▲ Canon 5D｜50mm｜F1.8｜1/8000秒｜ISO：160｜自然光｜無反光板｜時間AM10：00

▲ Canon 5D｜17-40mm｜F5.6｜1/3200秒｜ISO：160｜自然光
無反光板｜時間AM11：00

INFORM

1_2_以上兩張皆是利用鐵網的透視感與灑落在Model皮膚上的陽光拍攝，此類拍攝手法可將重點聚焦在Model的眼神上面。
橫式與直式方式構圖皆有不錯的效果。

3_拍攝當天的天氣相當不穩定，忽晴忽雨。趁著陽光出現的短短十多分鐘趕緊拍下這張多雲的天空。使用廣角鏡的好處就
是可以把Model的比例強烈地拉長。加上擺動的裙襬，作品的視覺感就會非常突出。

1

2　3

▶ Canon 5D｜85mm｜F1.8｜1/2000秒｜ISO：160｜自然光｜無反光板｜時間AM10：00

▶ Canon 5D｜50mm｜F1.8｜1/640秒｜ISO：320｜自然光｜無反光板｜時間AM1

1	2

1_Model的綠色長裙恰巧與黃綠色的樹葉相呼應，採低角度拍攝並運用微頂光帶出模特兒的悠閒情緒。長焦段的壓縮感將樹葉帶出迷濛的層次，彷彿置身夢境之中。

2_筆者很常使用的框架式拍攝法，運用大光圈使前景的綠葉模糊，將Model包圍在構圖之中。這種拍攝方式的成功率高，而且拍攝的效果很不錯。

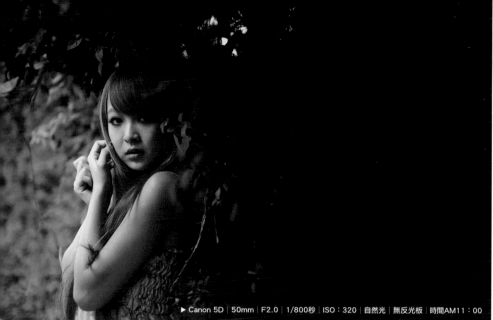

▶ Canon 5D │ 50mm │ F2.0 │ 1/800秒 │ ISO：320 │ 自然光 │ 無反光板 │ 時間AM11：00

▲ Canon 5D │ 17-40mm │ F5.6 │ 1/250秒 │ ISO：320 │ 無閃燈 │ 無反光板 │ 時間AM11：00

INFORM

1_綠葉自然而然形成了一個圖形，筆者請Model輕靠，利用光影的明暗讓作品形成兩個不同的世界。

2_Model的服裝為淺色系，恰巧與背景形成強烈的對比，這種隨手可得的構圖方式很適用於生活場景中。

NOTE!
CHAPTER 03 │ 台北美軍宿舍

➜ │ 路線建議

仰德大道到麥當勞前，左手邊有一個中油加油站，下一個紅綠燈往文化大學方向左轉，進入岔路後，約五十公尺左邊即可抵達。

‼ │ 注意事項

請輕聲細語，勿打擾居民安寧。
請勿任意攀折花木或隨手丟棄垃圾。

➕ │ 場景挑選

美軍宿舍區的房子，目前部分尚有人居住，很可惜有些私人住宅無法進入拍攝。周圍的牆面或庭院的圍籬甚至於車庫前的鐵網，那些皆為取景的好場所。運用長焦段景深拍攝社區間的道路也是拍攝的推薦手法之一。

📷 │ 建議器材

機身：數位、底片相機皆可
鏡頭：短、長焦段鏡頭皆建議適用
閃燈：皆可
反光板：以中型反光板為佳

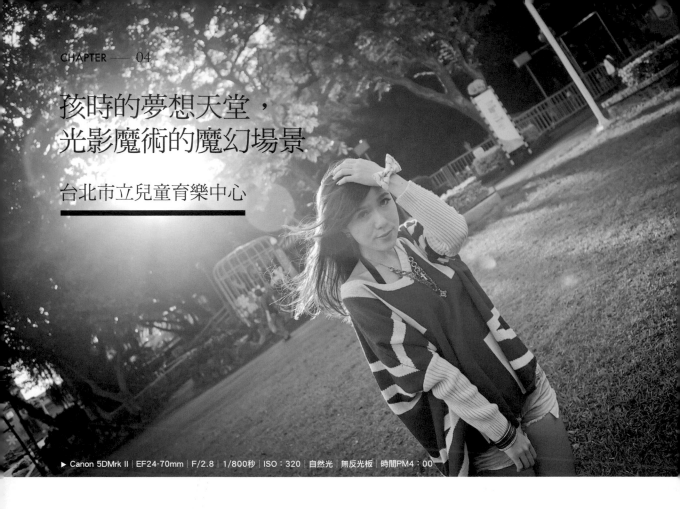

孩時的夢想天堂，
光影魔術的魔幻場景

台北市立兒童育樂中心

▶ Canon 5DMrk II │ EF24-70mm │ F/2.8 │ 1/800秒 │ ISO：320 │ 自然光 │ 無反光板 │ 時間PM4：00

座落在台北市區的台北市立兒童育樂中心就是大家口中的『兒童樂園』。是台北少有的遊樂區拍攝景點。園區內的遊樂設施眾多，色彩繽紛艷麗。為了讓影像更具特色，在同中求異下創造自己的風格，是攝影創作中不變的基礎法則喔。

▲ Canon 5DMrk II │ 50mm │ F/1.8 │ 1/2000秒 │ ISO：100 │ 自然
無反光板 │ 時間PM4：00

INFORM

| 1 | 1_2 以上兩張都是利用逆光方式拍攝，在這裡有偌大的場地，可以盡情地拍攝擁有逆光氛圍的作品。善用兒童樂園內的器材與場景可為作品增色不少喔 |
| 2 | |

n 5DMrk II｜50mm｜F/1.8｜1/2000秒｜ISO：100｜自然光｜無反光板｜時間PM4：00

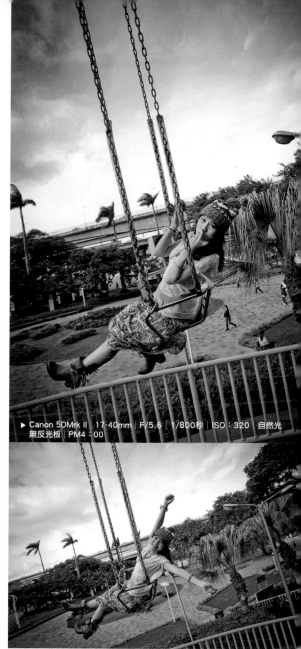

▶ Canon 5DMrk II｜17-40mm｜F/5.6｜1/800秒｜ISO：320｜自然光
無反光板｜PM4：00

▲ Canon 5DMrk II｜17-40mm｜F/5.6｜1/800秒｜ISO：320｜自然光
無反光板｜PM4：00

INFORM

1 2

3

1_採用半身構圖將視覺集中在Model的表情上。運用高角度的拍攝方式也能讓皮膚的細節不至於因曝光過度而太過死白。

2_3_筆者和Model選擇了平行的座位拍攝，飛揚在空中的時刻嘗試以各種不同的構圖方式會得到很多很特別的作品喔！筆者建議
使用手動模式拍攝，因為每個角度的進光量都不同，所以使用手動模式會得到較為穩定的畫面。

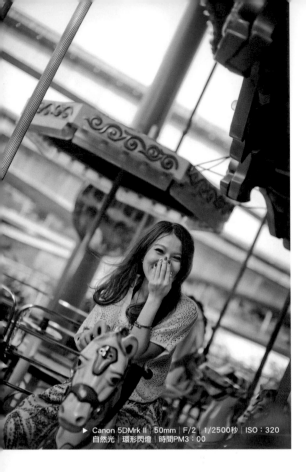

▶ Canon 5DMrk II｜50mm｜F/2｜1/2500秒｜ISO：320
自然光｜環形閃燈｜時間PM3：00

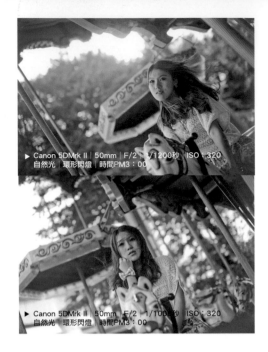

▶ Canon 5DMrk II｜50mm｜F/2｜1/1200秒｜ISO：320
自然光｜環形閃燈｜時間PM3：00

▶ Canon 5DMrk II｜50mm｜F/2｜1/1000秒｜ISO：320
自然光｜環形閃燈｜時間PM3：00

▲ Canon 5DMrk II｜50mm｜F/1.6｜1/1250秒｜ISO：320
自然光｜環形閃燈｜時間PM3：00

INFORM

1	2.3
	4

1_Model不經意的動作讓作品充滿了想像力。筆者刻意將上方的空間保留下來讓作品的視覺集中在下方空間，使作品的穩定性更高。

2_3_自然飄動的長髮增添了幾許故事的氛圍，在旋轉木馬行進間，利用抓拍的方式捕捉Model自然流露的表情，常常會得到意想不到的畫面喔。

4_當旋轉木馬行面對陽光的時候，筆者利用逆光的方式拍攝。利用與馬車的間距製造出層次感，增加作品的視覺效果。

▶ Canon 5DMrk II | 17-40mm | F/5.6 | 1/1000秒 | ISO：125 | 自然光 | 無反光板 | PM5：00

▶ Canon 5DMrk II | 24-70mm | F/2.8 | 1/1000秒 | ISO：320 | 自然光 | 無反光板 | PM5：00

▲ Canon 5DMrk II | 17-40mm | F/4 | 1/500秒
ISO：320 | 自然光 | 無反光板 | PM5：00

| 2 |
| 1 | 3 |

INFORM

1_保留太陽光的色溫與天空的藍色對應，Model的動作令人玩味。逆光的光暈則是自然形成的搭配效果。

2_摩天輪則是園區內必拍的場景之一，筆者放棄了以人帶大景將摩天輪帶入作品的拍攝方式，而選擇進入車廂內取景的拍攝方式。運用車廂內欄杆的構圖將視覺導向Model，微風而揚起的髮絲是不經意的效果。

3_利用廣角鏡的變形感讓Model的肢體線條更為修長，運用此類的取景方式千萬要注意，盡量把上半身集中在畫面中央，以避免嚴重變形。

NOTE!
CHAPTER 04 | 台北市立兒童育樂中心

➜ | 路線建議

承德路往士林方向轉敦煌路即可抵達
捷運(淡水)：
到圓山站下車步行約十分鐘即可抵達
公車路線：
圓山：203、208、216、218、
220、224、247、247(直達)
260、277、279、287、308、
310、40、42、612、中山幹線

‼ | 注意事項

本中心屬開放場所，全面禁止攜帶寵
物入園與吸菸
每週一休息
開放時間：9:00-17:00，
門票：全票30元，優待票15元

⊞ | 場景挑選

夏天下午四點之後，若光線良好，很
容易拍得斜射光之影像作品，入園後
的大廣場與園區右側的草地是拍攝的
良好區域。兒童樂園各項遊樂設施皆
有不同的拍攝方式與效果，但須耐心
排隊等待喔。運用廣角鏡頭將高聳的
摩天輪納入鏡頭中是一種非常普遍的
拍攝手法。而排隊等待的柵欄，若利
用構圖的運鏡手法，通常也能得到不
錯的拍攝效果。

▣ | 建議器材

機身：數位或底片相機皆可
鏡頭：全焦段鏡頭皆建議適用
閃燈：建議使用自然光拍攝
反光板：以中型反光板為佳

DATA \ 地址：台北市中山北路三段66號　　電話：25932211

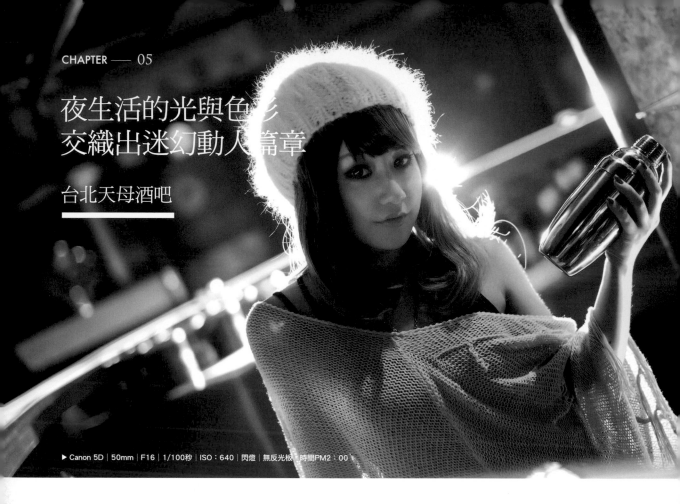

夜生活的光與色彩
交織出迷幻動人篇章

台北天母酒吧

▶ Canon 5D│50mm│F16│1/100秒│ISO：640│閃燈│無反光板│時間PM2：00

運用光的效果讓作品增加了絢麗的視覺感。善用離機閃燈的手法你也可以拍出時尚迷離的風格。單閃燈的運用小小手法就能得到令人意想不到的效果，巧妙的放置位置每一次按下快門的瞬間都有著不同的光線變化。只要光圈快門間的關鍵拿捏得宜，你也可以成為夜店時尚攝影師。

◀ Canon 5D│50mm│F1.8│1/100秒│ISO：640
自然光│無反光板│時間PM1：00

INFORM

| 1 | 1_同樣將閃燈置於Model後方，改變角度讓燈2/3藏在Model身後製造出髮絲光效果。但吧檯反射的藍光讓Model的皮膚顏色不討喜，是小小的缺憾。 |
| 2 | 2_以俯角拍攝，燈光由左上方進入。利用圓桌的紅色與Model的黑色服裝對比，道具酒瓶的綠色則點綴著畫面。 |

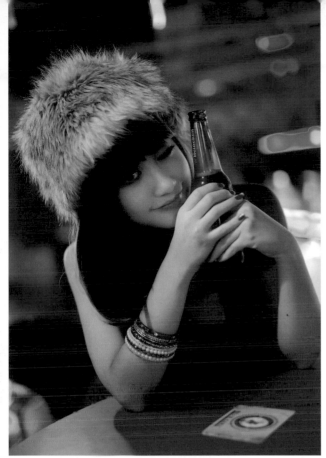

▲ Canon 5D │ 50mm │ F1.8 │ 1/100秒 │ ISO：640 │ 自然光 │ 無反光板 │ 時間PM1：00

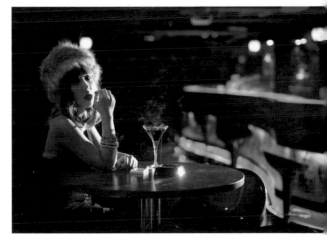

▲ Canon 5D │ 50mm │ F2.4 │ 1/200秒 │ ISO：640 │ 閃燈 │ 無反光板 │ 時間PM1：00

INFORM

1_Model俏皮的表情讓整個畫面多了一股輕鬆活潑的情緒。

2_將閃燈置於畫面左方，讓Model的臉上呈現立體光效果，香菸的飄紗增加了作品的神祕感。

1　2

▲ Canon 5D │ 50mm │ F16 │ 1/100秒 │ ISO：640 │ 閃燈 │ 無反光板 │ 時間PM2：00

▲ Canon 5D │ 50mm │ F2.0 │ 1/160秒 │ ISO：640 │ 自然光 │ 無反光板 │ 時間PM1：00

INFORM

1_將閃燈置於Model後方，製造出逆光效果。手上的道具利用可以現場狀況改變，增加畫面的可看性。

2_利用吧檯下方的燈光將Model的臉部表情保留下來。回頭的眼神彷彿想告訴你一些祕密。

▲ Canon 5D｜50mm｜F16｜1/100秒｜ISO：640｜閃燈｜無反光板｜時間PM2：00

1_請Model微微後仰，傾斜式的構圖展現Model曼妙的身材曲線。拍攝時要注意曜光現象，避免出現在Model臉部區域。

NOTE!
CHAPTER 05｜台北天母酒吧

➡️｜路線建議

中山北路六段圓環右轉肯德基旁即可抵達水淶滿K.D Club。

‼️｜注意事項

後製色溫要小心拿捏，否則很容易造成不討喜的色調。

➕｜場景挑選

酒吧內的吧檯燈光可多加利用。善用燈光在此類的場地是一門課題。

📷｜建議器材

機身：數位機身尤佳
鏡頭：定焦鏡頭建議適用
閃燈：皆可

貼心小建議 \ 店內的設備，諸如酒瓶、雪克杯 …… 等善加利用可使畫面更富豐富性。

DATA \ 台北市士林區天母東路6之4號地下1樓

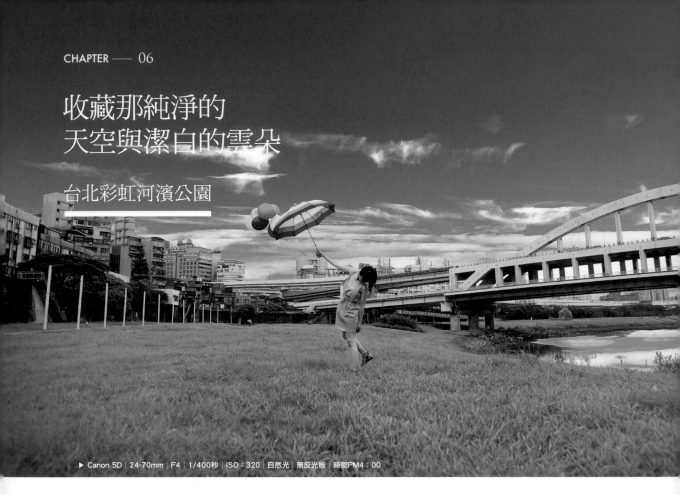

CHAPTER —— 06

收藏那純淨的
天空與潔白的雲朵

台北彩虹河濱公園

▶ Canon 5D | 24-70mm | F4 | 1/400秒 | ISO：320 | 自然光 | 無反光板 | 時間PM4：00

台北市區容易到達的拍攝景點。有水岸、有橋梁、有草地。場景的多變性是許多攝影人熱愛的一個景點。彩虹河濱公園可利用簡單的場景變化拍攝出許多風格性的作品，運用一些搭配的小道具，或像是這次筆者所使用的單車、彩色氣球都能拍攝出色彩繽紛的影像效果。河岸邊的網球場、羽球場、壘球場也是取景的好場所，多變的構圖方式是這個場地的拍攝關鍵喔。

▲ Canon 5D | 50mm | F1.8 | 1/1600秒 | ISO：32
自然光 | 無反光板 | 時間PM2：00

INFORM

| 1 | 1_使用二分法構圖。其實當天天空的顏色並不如所預期中藍，筆者將原本天空去除，並且後製加上藍天。讓天空與草地的色感更為明顯，Model的肢體表現與洋傘、氣球形成了趣味的氛圍。 |
| 2 | 2_Model自然的笑容表情不須太多技巧，隨風飄起的髮絲增加畫面的多變性。 |

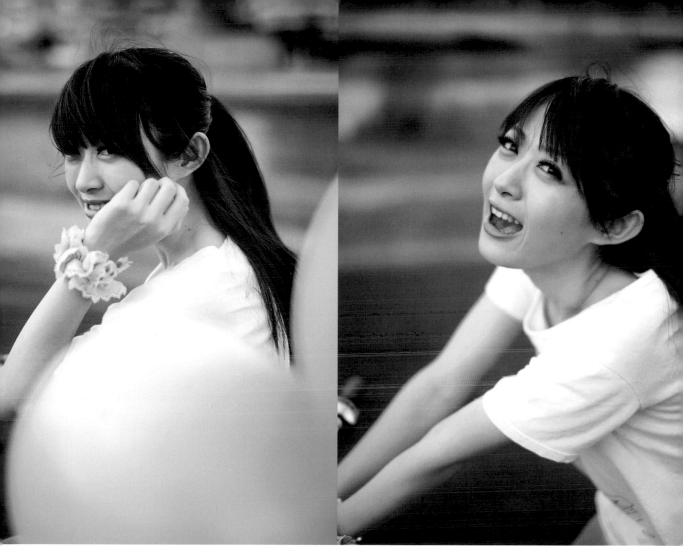

Canon 5D｜50mm｜F1.8｜1/500秒｜ISO：320｜自然光｜無反光板｜時間PM2：00　　▲ Canon 40D｜17-50mm｜F9｜1/1600秒｜ISO：100｜自然光｜無反光板｜時間PM2：00

▶ Canon 5D｜50mm｜F2.0｜1/640秒｜ISO：320
自然光｜無反光板｜時間PM3：00

INFORM

1_Model本身有著很迷人的笑容，利用氣球作為前景，使用大光圈將氣球部分霧化，突顯了Model回眸一笑的瞬間美麗。

2_同樣使用抓拍方式拍攝Model的自然肢體。Model手部與身體的構圖形成一個三角構圖，大大提升整個畫面的穩定度。

3_大膽的利用斜角構圖將洋傘與Model分成兩部分。這種手法非常具有視覺感，也是使用道具時容易取得的拍攝方式。但顏色的協調性是重點喔。

1	2
3	

▶ Canon 5D │ 50mm │ F1.8 │ 1/2000秒 │ ISO：320
自然光 │ 無反光板 │ 時間PM3：00

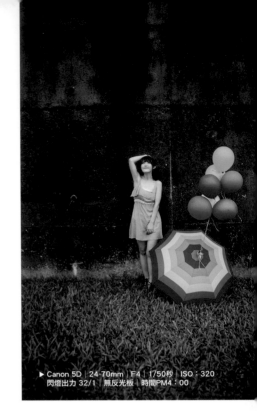

▶ Canon 5D │ 24-70mm │ F4 │ 1/50秒 │ ISO：320
閃燈出力 32/1 │ 無反光板 │ 時間PM4：00

▶ Canon 5D │ 50mm │ F2.0 │ 1/1600秒 │ ISO：320
自然光 │ 無反光板 │ 時間PM3：00

INFORM

1	3
2	

1_運用色彩繽紛的洋傘點綴畫面。傘的部分幾乎佔掉了二分之一的畫面，與Model做了一個趣味的對比。洋傘的桃紅、粉橘、鮮黃與Model的白皙皮膚和粉藍服裝搭配起來十分舒服。

2_氣球顏色的搭配也是一門很重要的課題。桃紅色的氣球與洋傘的桃紅色區塊相呼對應，而紫色氣球與服裝的粉藍色也不太衝突。Model不經意的仰頭微笑，抓住瞬間拍攝是最輕快的手法。

3_簡單運用深色牆面的對比感襯托道具間的繽紛色彩。Model的動作也是加強構圖的重要因素之一。閃燈造成的暗角效果反而造成一種詭譎的差異性。

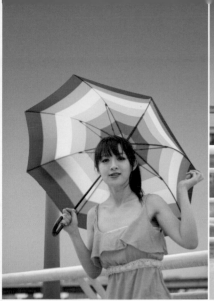
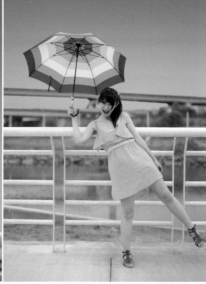

◄◄ Canon 5D │ 50mm │ F1.8 │ 1/3200秒 │ ISO：320 │ 自然光
無反光板 │ 時間PM3：00
◄ Canon 5D │ 50mm │ F2.0 │ 1/2500秒 │ ISO：320 │ 自然光
無反光板 │ 時間PM3：00

1	2
3	

INFORM

1_小仰角的拍攝方式要特別注意喔。千萬別讓Model的臉部角度太低，否則臉部會擠出不必要的肉肉。

2_Model右手舉傘左腳微抬的動作俏皮可愛，構圖的平衡性也剛好很穩定，再加上後方平行的欄杆讓畫面很舒服。

3_請Model躺在河堤斜坡的草皮上，採與Model的平行角度拍攝。這時候大光圈的特性便可表露無遺，將Model的眼神保留下來。拍攝時要注意對焦點的位置。構圖也可多方面嘗試喔。

► Canon 5D │ 50mm │ F1.8 │ 1/500秒 │ ISO：320 │ 自然光 │ 無反光板 │ 時間PM2：00

NOTE!
CHAPTER 06 │ 台北彩虹河濱公園

➡ │ 路線建議

台北市區往民權東路走到底過民權大橋，彩虹河濱公園就在橋下。
公車公車：214、278、286、521、617、630、0東、藍7、藍26、藍27、紅29、紅31、紅32皆可抵達。民權大橋站下車，往河堤方向(往西走)

‼ │ 注意事項

彩虹河濱公園算是台北市熱門的單車路線與假日遊憩的地點，拍攝時請小心來往的單車，並且注意遊客入鏡而會影響拍攝作品的乾淨度，同時也請注意安全。

⊞ │ 場景挑選

河岸的兩邊皆是取景的好地點，彩虹橋也是夜景拍攝達人常常取景的地點之一。岸邊的綠草地與背景的麥帥橋可利用層次概念拍攝出不錯的作品。

◻ │ 建議器材

機身：數位或底片機身皆可
鏡頭：短、中焦段鏡頭皆建議適用
閃燈：建議使用自然光拍攝
反光板：以中型反光板為佳

貼心小建議 ＼ 此類景點拍攝可運用一些道具，譬如拍攝範例所使用的汽球⋯⋯ 等讓作品添加多元性與變化。

城市難尋的
田園愜意拍攝美景

台北捷運忠義站

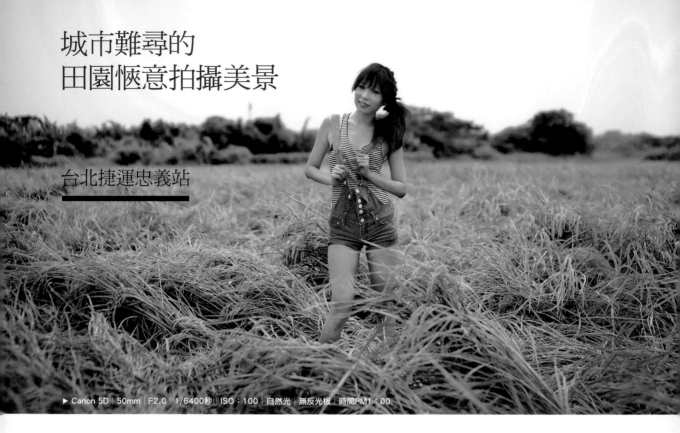

▶ Canon 5D | 50mm | F2.0 | 1/6400秒 | ISO：100 | 自然光 | 無反光板 | 時間PM1：00

搭著捷運，穿過都市的擁擠與繁忙。輕鬆的感覺，垂手可得。

在城市的繁忙中，慢活成了一種難得奢求的享受。想像自己在田野間漫步，麻雀在身邊飛翔。搭乘台北捷運淡水線二十分鐘就可以抵達這台北市的後花園。

以田園場景做為拍攝的背景又不用離開台北市，這裡可說是最佳選擇。還有偶像劇的加持讓你的作品增添話題性，這裡的稻田場景，自然系的拍攝是筆者很推薦的一種手法。運用自然的光色，再加上一些可愛的道具，就能大大提升作品的精緻度。如果想利用短暫的休假，拍攝出不同於都會風格的作品，來到捷運忠義站準沒錯。

▲ Canon 5D | 50mm | F1.8 | 1/5000秒 | ISO：100
自然光 | 無反光板 | 時間AM11：00

INFORM

| 1 |
| 2 |

1_紊亂的稻草彷彿波浪，黃色與綠色的顏色不失協調。

2_拍攝當時已接近中午，頂光非常嚴重，我請助理在上方以反光板遮蓋，並且位在與草叢平行方向拍攝，運用黃色的乾草，來包圍住Model，而那媚惑的眼神彷彿正在對著你說話。

▼ Canon 5D｜100mm｜F4｜1/2000秒｜ISO：100｜自然光｜無反光板｜時間AM11：00

▲ Canon 5D｜100mm｜F2.8｜1/1250秒｜ISO：100｜自然光｜無反光板｜AM11：00

INFORM

1_2_筆者選了兩張直橫式的構圖，其實很適合任何場景的使用。當光線由上方進入時，選擇可遮蔽的拍攝場景有很大的功用。
3_在稻田的小道中，採用同樣的高度取景。Model捧著稻穗就像是在與它對話，簡約的二分法可使畫面的重量平均分配。

1　2　3

▶ Canon 5D │ 100mm │ F2.8 │ 1/1250秒 │ ISO：100 │ 自然光 │ 無反光板 │ 時間AM11：00

▲ Canon 5D │ 24-70mm │ F4 │ 1/1250秒 │ ISO：100 │ 自然光 │ 無反光板 │ 時間AM11：00

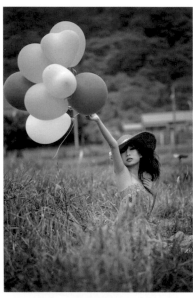

▲ Canon 5D │ 100mm │ F4 │ 1/3200秒 │ ISO：100
自然光 │ 有反光板 │ 時間AM11：00

INFORM

1

2	3

1_請Model拿著氣球在稻田間奔跑，以自然方式拍攝，可捕捉到氣球隨風飄動的瞬間。建議氣球顏色可選擇較鮮艷的，如此拍攝的對比會強烈一點。

2_讓Model的肢體延伸至氣球，讓構圖的2/3與下半部的草形成顏色的對比。讓草地與氣球呈現出小女孩玩樂的情境。

3_運用小廣角的張力以呈現草原的張力。以俯角方式拍攝躺在草堆中的Model彷彿遠眺著奇妙的世界。

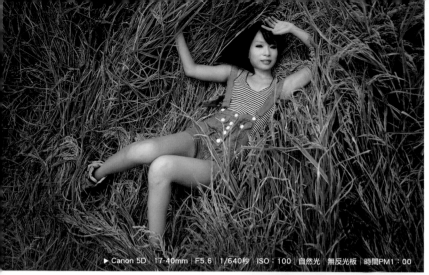

▶ Canon 5D │ 17-40mm │ F5.6 │ 1/640秒 │ ISO：100 │ 自然光 │ 無反光板 │ 時間PM1：00

▶ Canon 5D │ 50mm │ F2.0 │ 1/5000秒 │ ISO：100
自然光 │ 無反光板 │ 時間PM1：00

1

2

INFORM

1_從上方角度拍攝。Model彷彿置身在草浪之中。

2_利用氣球當作構圖的一角。Model躲在氣球後方，感覺像是在與你玩捉迷藏。

NOTE!
CHAPTER 07 │ 台北捷運忠義站

➡ │ 路線建議

搭乘台北捷運淡水線往淡水方向，至忠義站下車即可到達。出捷運站右轉，步行約一公里即可看到一座天橋，行人與摩托車皆可通行。過橋後的大片稻田即是無比自然的拍攝場景。
偶像劇《惡作劇之吻》中直樹他家附近的那座天橋就是在這邊拍攝的喔。

‼ │ 注意事項

捷運淡水線請搭乘終點站為淡水的車次，別坐上終點站為北投之車次。
天橋為行人與摩托車皆可通行之路段，拍攝時請注意安全。

➕ │ 場景挑選

天橋上是許多攝影玩家取景的地方，善用線條與構圖，往往能有不錯的拍攝效果。過了天橋右轉後的一大片稻田是台北市鬧中取靜的天堂。若以人帶景的拍攝方式善用黃澄澄的稻田與遠處的山景製造層次感。稻田間的小路也是讓人驚喜的取景角落喔。每一片稻田都有它的特色，細心觀察就會發現完美的拍攝方式。

📷 │ 建議器材

機身： 數位機身尤佳
鏡頭： 短、中焦段鏡頭建議適用
閃燈： 建議使用自然光
反光板：以大型反光板為佳

貼心小建議＼因為拍攝場地為戶外的自然場景免不了會有些蚊蟲，所以防蚊液也是非常建議要準備的一項用品。

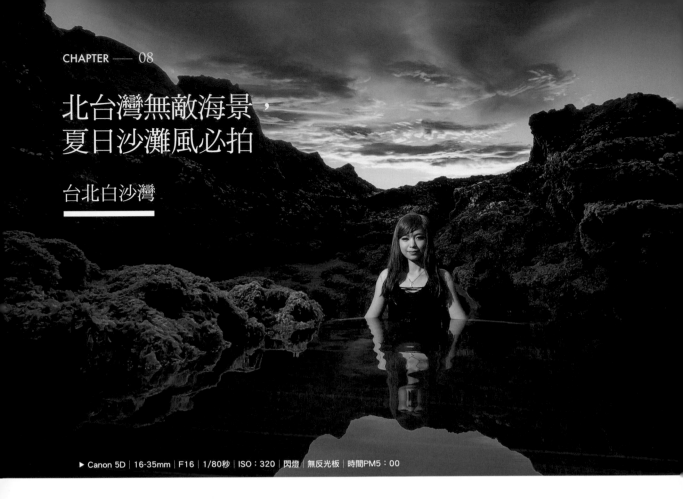

北台灣無敵海景，
夏日沙灘風必拍

台北白沙灣

▶ Canon 5D ｜ 16-35mm ｜ F16 ｜ 1/80秒 ｜ ISO：320 ｜ 閃燈 ｜ 無反光板 ｜ 時間PM5：00

北海岸的綿密白沙與看似無盡頭的海平面是完美的搭配。白沙灣是北海岸有名的海岸景點，在海岸拍攝時，可運用大景方式構圖將藍天當做主體拍攝，甚至運用壓光技巧，將完美的藍天顏色保留下來。

海岸邊的防風用竹籬笆也是取景的好地點，利用不規則性的特點，搭配角度運鏡，會有各種不同的效果。岸邊的礁石角落常常會讓人有意想不到的拍攝構圖，細心觀察作品就能信手拈來拍出好照片。等到夕陽西下後，遇見大片彩霞的機率非常高，此時的善用壓光技法一定能產生完美的影像，可以多加嘗試喔。

▲ Canon 5D ｜ 24-70mm ｜ F2.8 ｜ 1/4000秒
ISO：100 ｜ 自然光 ｜ 無反光板 ｜ 時間AM10：00

INFORM

| 1 | 1_請Model蹲入礁岩中積水的部份，將水面的倒影保留下來。因為拍攝時天空的色溫並不理想，所以我對天空部分進行後製，增加整張畫面的鮮豔度。 |
| 2 | 2_簡單的三分法將天空、海浪與山脈區分出層次感與對比。海浪拍擊岸邊的線條增加整張作品的活潑性。 |

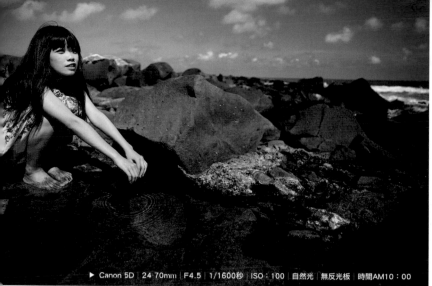

▶ Canon 5D │ 24-70mm │ F4.5 │ 1/1600秒 │ ISO：100 │ 自然光 │ 無反光板 │ 時間AM10：00

▲ Canon 5D │ 50mm │ F2.0 │ 1/1600秒 │ ISO：100 │ 自然光 │ 無反光板 │ 時間AM10：00

▲ Canon 5D │ 50mm │ F2.0 │ 1/2500秒 │ ISO：100
自然光 │ 無反光板 │ 時間PM2：00

INFORM

1_礁石暗沉的顏色使整張照片沉穩下來，從Model手上滴落的水滴在水面揚起一圈圈漣漪，增加了畫面的趣味性。　　　1
2_竹籬笆牆的不規則延展讓畫面多了些豐富性，將畫面一分為二是成功率很高的構圖方式。　　　　2　　3
3_使用倒映式的拍攝手法製造出想像空間。傾斜式的構圖則增加了些許不安全感。

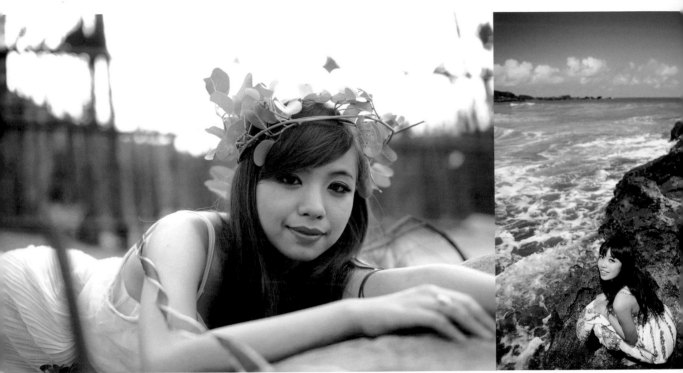

▲ Canon 5D｜50mm｜F2.0｜1/1000秒｜ISO：320｜自然光｜無反光板｜時間PM4：00

▲ Canon 5D｜24-70mm｜F2.8｜1/3200秒｜ISO：
自然光｜無反光板｜時間AM11：00

| 1 | 2 |

1_運用大光圈鏡頭將背景霧化，Model的肢體則會襯托出來。微逆光的效果讓整張作品的舒服度大增。

2_利用岸邊礁石的弧形做延展構圖，浪濤拍打礁石冊生的泡沫讓畫面更豐富。

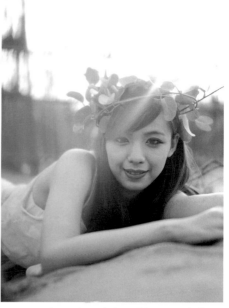

▲ Canon 5D │ 50mm │ F1.8 │ 1/1250秒 │ ISO：320 │ 自然光
無反光板 │ 時間PM6：00

▲ Canon 5D │ 50mm │ F2.2 │ 1/5000秒 │ ISO：320 │ 自然光 │ 無反光板 │ 時間PM4：00

| 1 | 2 | INFORM |

1_ 單純拍攝局部特寫，紅色絲帶與細
沙更襯托出Model白皙細緻的肌膚。

2_ 運用絲帶為前景，製造出迷幻的
效果，逆光下Model的笑容讓人停留
在那愉快的午後。

NOTE!
CHAPTER 08 │ 台北白沙灣

➡ │ 路線建議

往淡水方向沿著濱海公路行駛即可到
達。搭乘台北捷運至淡水站轉搭淡水
客運(往基隆)至白沙灣站下車，循指標
步行即可抵達。

‼ │ 注意事項

岸邊的礁岩銳利又溼滑，建議在礁岩取
景拍攝時穿著防滑鞋。
海浪變化速度快，請小心拍攝位置。筆
者拍攝當下就有朋友連人帶機不敵海水
的衝力而落海，所幸最後平安無事。

➕ │ 場景挑選

連綿的細沙海灘與天空是拍攝的要
素。防風林間區隔的竹牆也是取景
的好地點。白沙灣也是衝浪者的天
堂，巧妙的將沙灘男孩帶入作品中
也不失為一種構圖的技巧。

◨ │ 建議器材

機身：數位機身尤佳
鏡頭：廣角、中焦段鏡頭皆建議適用
閃燈：皆可
反光板：以中型反光板為佳

貼心小建議 ＼ 為應付艷陽高照的天氣，防曬用品和洋傘等物品是不可或缺的。
因海邊細沙清理不易，建議攜帶涼鞋以備不時之需。

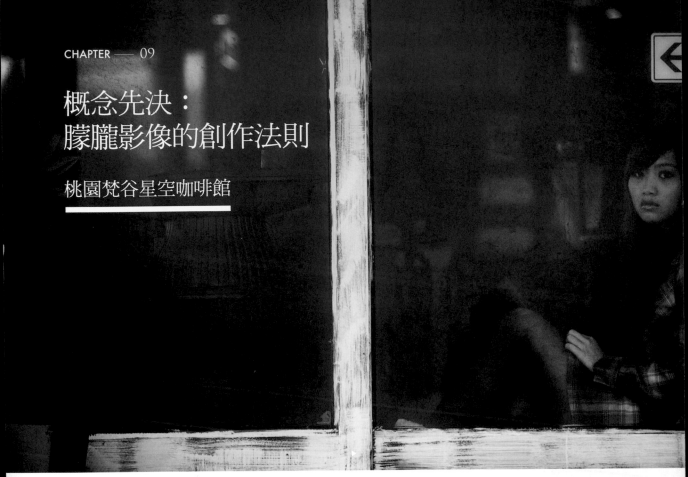

概念先決：
朦朧影像的創作法則

桃園梵谷星空咖啡館

▲ Canon 5DMrk II │ EF70-200mm │ F2.8 │ 1/80秒 │ ISO：400 │ 自然光 │ 無反光板 │ 時間PM1：00

遠離市區的紛擾，來杯咖啡，再輕鬆地享受慵懶氣氛。因館內四周有大片玻璃所以採光十分充足，因而形成非常棒的自然光拍攝場地。室內吧檯的部分則是微光拍攝的絕佳場地，運用光的方向來創作是筆者推薦的拍攝手法喔。館外的腹地頗大，若是細心觀察周邊的物件會有令人意外的驚喜。路旁的茶園也是取景的好去處，茶園間的小路富有層次感，是大景構圖的好地方。在拍攝中喝下一口美味的咖啡，身心靈都享受到了悠閒的氛圍。

▲ Canon 5DMrk II │ EF70-200mm │ F/2.8 │ 1/40秒
ISO：500 │ 自然光 │ 無反光板 │ 時間AM11：00

INFORM

1 │ 1_店門口的拉門框把人物與場景明顯區隔出來。這類手法很適用於餐廳或咖啡廳的場景。

2 │ 2_玻璃屋有高度落差，筆者以低角度，再利用上層桌面將畫面一分為二，讓Model的表情突顯出來。

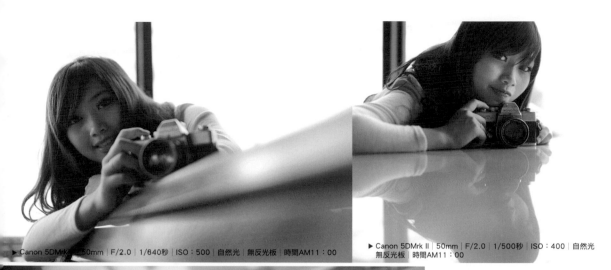

▶ Canon 5DMrk II｜50mm｜F/2.0｜1/640秒｜ISO：500｜自然光｜無反光板｜時間AM11：00

▶ Canon 5DMrk II｜50mm｜F/2.0｜1/500秒｜ISO：400｜自然光
無反光板｜時間AM11：00

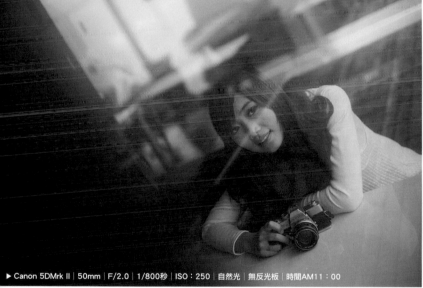

▶ Canon 5DMrk II｜50mm｜F/2.0｜1/800秒｜ISO：250｜自然光｜無反光板｜時間AM11：00

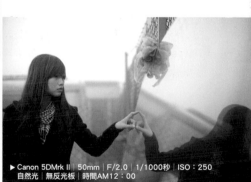

▶ Canon 5DMrk II｜50mm｜F/2.0｜1/1000秒｜ISO：250
自然光｜無反光板｜時間AM12：00

INFORM

1_運用椅背的線條，將視覺延伸在Model的表情上聚焦。手上的老相機道具增加了畫面的豐富性。
2_利用落地玻璃的反射光將畫面的多變性展現出來。斜向構圖則讓畫面看起來更具延伸效果。
3_利用純白的桌面拍攝出倒影效果，將畫面的一半預留下來，讓照片有呼吸的空間。
4_利用玻璃的反射拍攝而得的效果做出對應式的作品，這類手法也是攝影常常運用的方式之一。

1	3
2	4

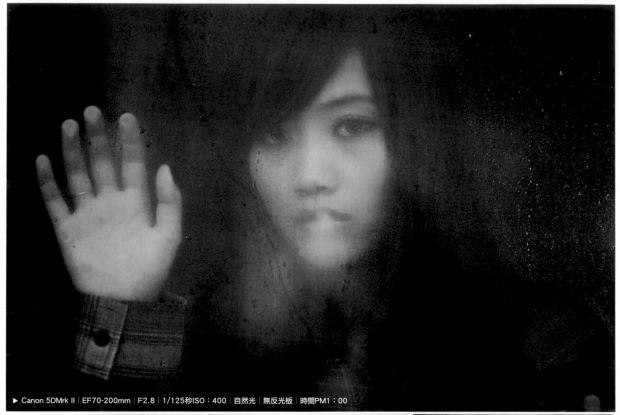

▶ Canon 5DMrk II｜EF70-200mm｜F2.8｜1/125秒ISO：400｜自然光｜無反光板｜時間PM1：00

▲ Canon 5DMrk II｜50mm｜F/2.0｜1/1000秒
ISO：250｜自然光｜無反光板｜時間AM12：00

▲ Canon 5DMrk II｜EF70-200mm｜F2.8｜1/640秒
ISO：250｜自然光｜無反光板｜時間AM12：00

▲ Canon 5DMrk II｜EF70-200mm｜F2.8｜1/640秒
ISO：250｜自然光｜無反光板｜時間AM12：00

INFORM

1
2

1_透過落地玻璃產生的霧氣和水氣，Model輕靠在玻璃前，水滴滑落的痕跡與體溫產生的薄霧讓作品展現了不錯的氛圍。

2_利用玻璃與大光圈，讓作品呈現一種朦朧的視覺感受。運用此種場景與道具拍攝時，可多嘗試著各種角度取景，每種透視點都有著不同的感官衝擊。

3_咖啡廳旁的茶園也是很棒的取景地點。拍攝當天霧非常濃，Model站在茶園中，筆者運用茶園的高低層次拍攝出這張作品。

4_透過咖啡廳的停車場網狀圍籬拍攝，Model讓作品呈現出一種詭譎多變的氛圍。

▲ Canon 5DMrk II │ 50mm │ F1.8 │ 1/50秒 │ ISO：400
自然光 │ 無反光板 │ 時間PM2：00

▲ Canon 5DMrk II │ 50mm │ F1.8 │ /140秒 │ ISO：400 │ 自然光 │ 無反光板 │ 時間PM2：00

| 1 | 2 | | INFORM |

1_這類平穩的構圖非常安全且成功率非常高的。運用前景玻璃紙的霧化效果特過暖色的光線讓作品的表現更為舒服。

2_吧檯內拍攝出的色溫擁有很溫暖的感受。利用冰箱的鏡面反射，製造出更多的色彩變化，以增加畫面的豐富性。

NOTE!
CHAPTER 09 │ 桃園梵谷星空咖啡館

➡ │ 路線建議

國道一號南下方向，下楊梅交流道，往楊梅方向第一個紅綠燈左轉上山(右手邊有一間全家便利商店)前行至下一個紅綠燈左轉，繼續上山至下一個Y字形路口，沿左側方向行駛約五分鐘即可抵達。

‼ │ 注意事項

店家主人有飼養邊境牧羊犬，可以和牠們打招呼，但請勿餵食。

➕ │ 場景挑選

室內玻璃屋區域有大片落地窗，是運用自然光拍攝的好場地，運用長焦段鏡頭，將桌面當作層次感的基礎，是不錯的拍攝方式，或者運用短焦鏡頭利用桌面的反射讓作品以純白的方式呈現也有不錯的視覺效果。吧台區陳列的各類酒品也是很好的空間，店外路邊的茶園也是一處不錯的拍攝場景，運用層次的概念也會有不錯的作品喔。

▣ │ 建議器材

機身：數位或底片機身皆可
鏡頭：全焦段鏡頭皆建議適用
閃燈：建議使用自然光拍攝
反光板：以中型反光板為佳

DATA \ 地址:龍潭鄉楊銅路2段680號　電話:03-4808930

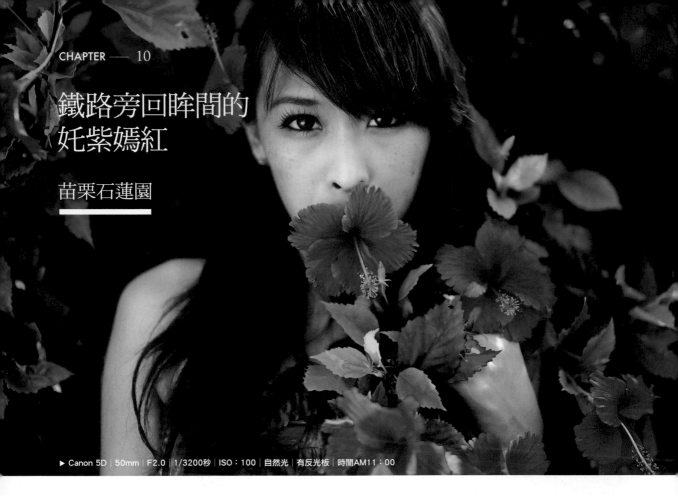

CHAPTER ─── 10

鐵路旁回眸間的
奼紫嫣紅

苗栗石蓮園

▶ Canon 5D｜50mm｜F2.0｜1/3200秒｜ISO：100｜自然光｜有反光板｜時間AM11：00

充滿色彩感的場地，輕易拍得好照片。

駱老闆是前鐵路局員工，退休後買了幾節車廂一手打造他的火車王國。運用自然光影拍攝車廂內的用餐區是非常好上手，又容易得到好照片的方式。園內還有石蓮池區，也非常適合拍攝。園區四周的植物充滿色彩變化，只要留心注意處處皆是美麗場景。在這裡拍攝，顏色的搭配是很重要的一個課題喔。拍累了，坐在車廂用餐，遙望窗外就是美麗的海岸，這種場景在台灣餐廳更是少有的氣氛，是很適合放鬆休閒的半日拍攝行程。

▲ Canon 5D｜50mm｜F1.8｜1/4000秒｜ISO
自然光｜有反光板｜時間AM11：00

INFORM

| 1 | 1_扶桑花點綴在綠葉中，光影灑在其中。使用反光板在前方補光，請Model咬着一朵鮮紅色的扶桑花，增加了整張作品的活潑與逗趣。 |
| 2 | 2_左側的車廂民宿顏色恰巧與天空融為一體，花牆的綠色調讓Model的服裝顏色跳脫出來。簡單的直式二分法構圖，配上Model疑惑的表情，是種簡單的手法。 |

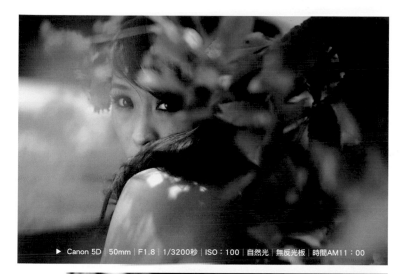

▶ Canon 5D｜50mm｜F1.8｜1/3200秒｜ISO：100｜自然光｜無反光板｜時間AM11：00

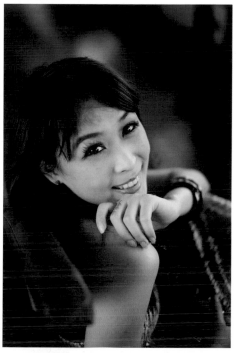

▲ Canon 5D｜50mm｜F2.0｜1/400秒｜ISO：200
無閃燈｜反光板｜時間AM10：00

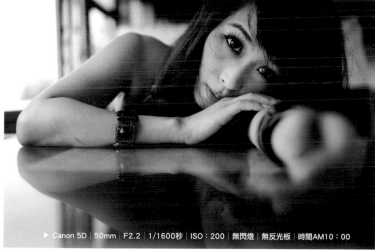

▶ Canon 5D｜50mm｜F2.2｜1/1600秒｜ISO：200｜無閃燈｜無反光板｜時間AM10：00

▲ Canon 5D｜50mm｜F1.8｜1/6000秒｜ISO：200
無閃燈｜無反光板｜時間AM10：00

INFORM

1_利用前景模糊，把焦距留在Model回頭一撇的眼神，這樣的照片會令人留下無限的想像空間。

2_餐桌上的玻璃也是創作構圖的好道具，反射面的取景也是拍攝時不可多得的好方式。平行式的拍法穩重，成功率也很高。

3_車廂餐廳內的佈置皆為暗色調，很適合Model穿著的服飾。我請Model蹲靠在椅子扶手上，以俯角拍攝，沿著手部動作，
　視覺可延伸到肩膀上。此角度拍攝也可以將Model的臉拍成尖尖的鵝蛋臉喔。

4_利用窗外灑進的光，將重點集中於Model的臉部表情。傾斜的構圖使畫面看起來不會太過無聊。

| 1 | 3 |
| 2 | 4 |

▼ Canon 5D｜50mm｜F2.8｜1/6000秒｜ISO：200｜自然光｜無反光板｜時間AM12：00

▶ Canon 5D｜50mm｜F2.8｜1/4000秒｜ISO：200｜自然光
無反光板｜時間AM11：00

▲ Canon 5D｜50mm｜F2.2｜1/5000秒｜ISO：200｜自然光
無反光板｜時間AM11：00

▲ Canon 5D｜85mm｜F1.8｜1/6000秒｜ISO：100｜自然光｜無反光板｜時間PM1：00

INFORM

1	3
2	4

1_運用車廂窗戶的反射效果拍攝，層次感與構圖方式可依拍攝者的想法來改變喔。

2_利用顏色的點綴可以讓作品增加豐富性。

3_拍攝當時是正午十二點，頂光情況嚴重。筆者選定園區內廟宇建築的藍色牆面為取景場所。利用牆面活潑的藍色搭配Model的俏皮的動作。顏色的相互利用也是取景拍攝的重點。

4_使用長焦段製造出中後景的層次區分，頂光部分則以大型反光板架設在Model上方，才解決這個惱人的問題。

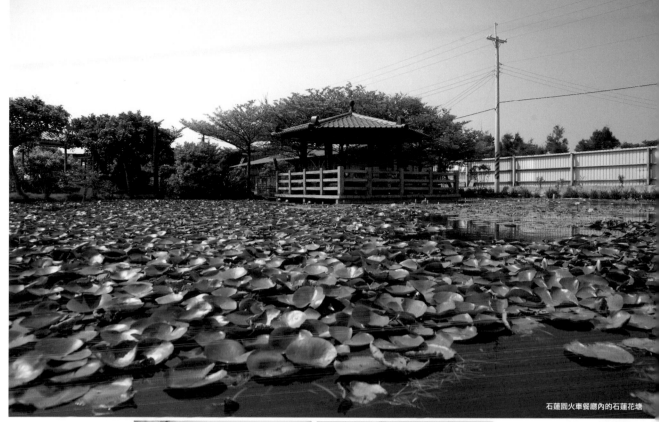

石蓮園火車餐廳內的石蓮花塘

石蓮園火車餐廳園區內的車廂民宿。

石蓮園火車餐廳園區內的小廟宇。卡通藍的牆面是取景的好地方

石蓮園火車餐廳園區內的車廂餐廳。用餐時還可挑望白沙屯海岸，無敵海景盡收眼底。

NOTE!

➡ | 路線建議

國道三號通霄交流道下，由128號縣道接台一線往白沙屯方向，在新埔加油站旁，穿過雲天宮的牌坊，和鐵路平交道見堤防後右轉，沿著堤防前進約2分鐘可達。或沿著路標指示也可到達苗栗縣通霄鎮白西里。

‼ | 注意事項

石蓮園火車餐廳每週三公休，前往時建議先打電話詢問開店時間與狀況。請維持園內清潔，還有不要任意摘折踩踏花草樹木，園區設有民宿，請勿大聲喧譁打擾住戶的居住品質。

➕ | 場景挑選

石蓮園火車餐廳內的車廂餐廳有許多取景的角落，善用構圖與光影間的變化即可得到不錯的作品。園區後方有蓮花池，也是不錯的取景地點，可以嘗試使用長焦段鏡頭增加層次色澤的變化，或使用廣角鏡將天空與自然的花草樹木納入作品中，也是不錯的拍攝方式。石蓮園餐廳附近的田間若是在八至九月探訪，沿途的扶桑花牆會令人愛不釋手。

◨ | 建議器材

機身：數位、底片機身皆可
鏡頭：廣角、中焦段鏡頭皆建議適用
閃燈：皆可
反光板：以中型反光板為佳

貼心小建議 ＼ 夏日園區內小黑蚊較多，請準備防蚊液等藥品。

浪濤與細砂幻化
純淨氛圍

屏東墾丁白沙灣

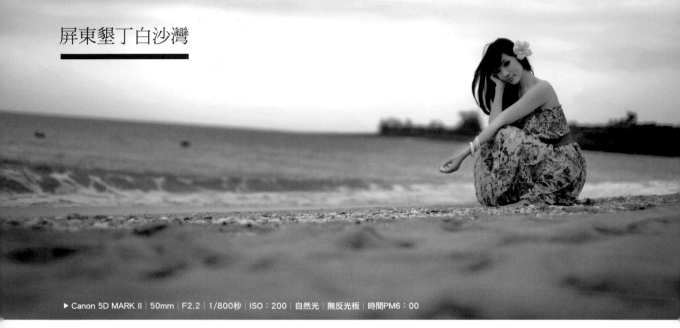

▶ Canon 5D MARK II │ 50mm │ F2.2 │ 1/800秒 │ ISO：200 │ 自然光 │ 無反光板 │ 時間PM6：00

細緻的沙灘延綿不絕，拍攝運鏡的手法簡單容易就可達到不錯的作品效果。岸邊的遊樂設施也是拍攝時非常有主題性的場景，運用得宜常常會有很不錯的視覺效果。

在傍晚餘暉灑落海面上時，利用壓光方式拍攝，將彩霞的瑰麗保留下來，也是一種非常建議的拍攝方式喔。附帶一提，海角七號中阿嘉與友子相擁說出經典台詞的畫面就是在此拍攝完成。

▲ Canon 5D MARK II │ 50mm │ F2.2 │ 1/2500秒
ISO：200 │ 自然光 │ 無反光板 │ 時間PM6：00

INFORM

| 1 | 1_運用低角度，用和Model相同蹲姿拍攝，沙灘與海平面的線條讓作品多了幾分變化性。 |
| 2 | 2_趁海水尚未漲潮前，利用海面反射光保留金黃色的夕陽餘暉。Model在浪濤中，讓作品有了悠閒愉悅的感覺。 |

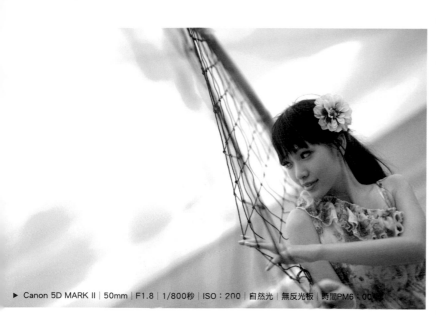

▶ Canon 5D MARK II│50mm│F1.8│1/800秒│ISO：200│自然光│無反光板│時間PM6：00

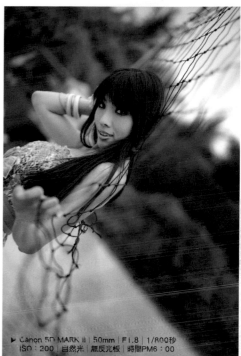

▶ Canon 5D MARK II│50mm│F1.8│1/800秒│ISO：200│自然光│無反光板│時間PM6：00

▲ Canon 5D MARK II│50mm│F1.8│1/800秒│ISO：200│自然光│無反光板│時間PM6：00

1_一分為二的構圖，使重點更集中在右半部Model身上。Model望著遠方的表情為這張作品增添了一些想像空間。

2_3_拍照時，該把人放在哪個位置？上圖筆者將Model至於左上角構圖，看起來活潑多變，下圖則是穩定居中，安定又不流於形式，請讀者們自行選擇吧。

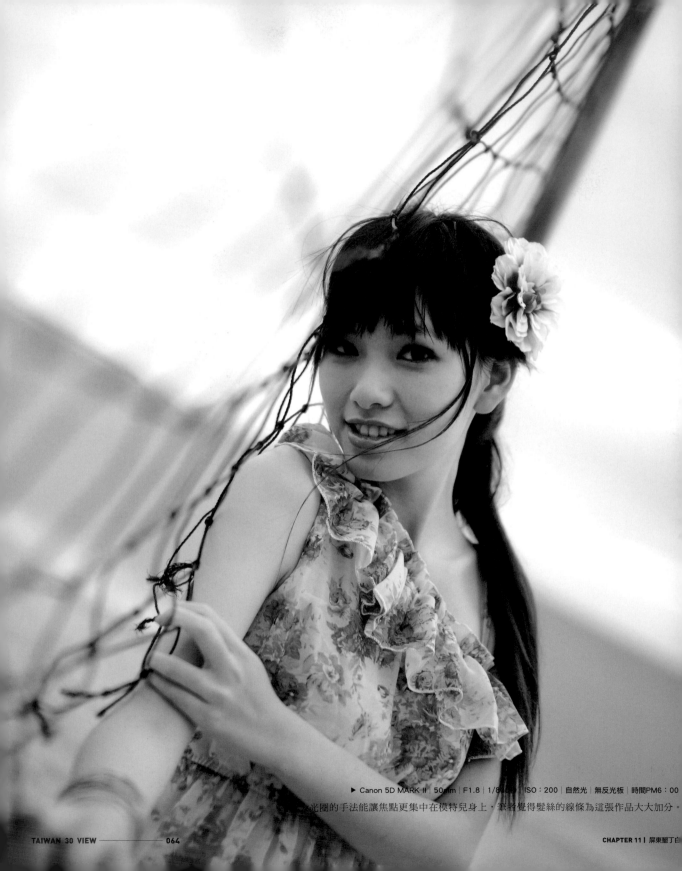

▶ Canon 5D MARK II｜50mm｜F1.8｜1/80秒｜ISO：200｜自然光｜無反光板｜時間PM6：00

光圈的手法能讓焦點更集中在模特兒身上，筆者覺得髮絲的線條為這張作品大大加分。

有時候筆者覺得Model的眼神會為許多作品增添了影像的精神。你們認為呢？
▲ Canon 5D MARK II │ 50mm │ F1.8 │ 1/800秒 │ ISO：200 │ 自然光 │ 無反光板 │ 時間PM6：00

NOTE!
CHAPTER 11 │ 屏東墾丁白沙灣

➡ │ 路線建議

【大眾運輸】
中南客運恆春半島旅遊專車(高雄·墾丁-鵝鑾鼻)→可達白沙灣

【自行開車】
南二高林邊交流道→省道17號往南→省道1號→省道26號→恆春往墾丁方向，在左手邊天鵝湖飯店前紅綠燈右轉往7-11方向，再左轉，不到1分鐘會有分叉路往右側貓鼻頭白沙前進，約15分鐘左右車程，即可抵達白沙灣。

‼ │ 注意事項

為愛護環境與自然，請勿隨手丟棄垃圾。

⊞ │ 場景挑選

不管是在夕陽餘暉或是艷陽高照的時候，請模特兒輕步走在岸邊，都是拍攝的好方式。而岸邊的排球場或防風植物，甚至於大型機具都是非常適合運用的道具，若能善加利用，作品的整體度與視覺感都會有很好的效果喔。

▣ │ 建議器材

機身：數位、底片機身皆可
鏡頭：短、長焦段鏡頭皆建議適用
閃燈：皆可
反光板：可無

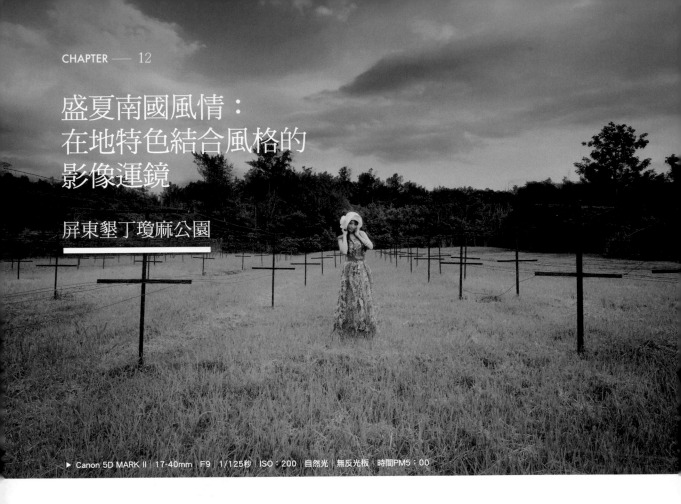

盛夏南國風情：
在地特色結合風格的
影像運鏡

屏東墾丁瓊麻公園

▶ Canon 5D MARK II｜17-40mm｜F9｜1/125秒｜ISO：200｜自然光｜無反光板｜時間PM5：00

瓊麻公園是一處植物非常多樣性的拍攝場景，利用顏色的多變性可以拍攝出許多具有風格的作品。

沿途有許多具有復古感的建築，還有斑駁的石牆，若善加利用便可獲得很好的視覺效果。這裡四季皆有不同的植物

生長，每一次拍攝都是一次新的視覺饗宴喔！墾丁國家公園管理處也在這裡復育瀕臨絕種的梅花鹿，由於是採取野

放的方式，通常會在下午覓食時走出叢林，運氣好的話還可以遇見梅花鹿喔！

INFORM

| 1 | 1_草地與身後樹林的顏色將Model的服裝整個襯托出來，身旁的鐵架也將視覺集中在中央。是張極具張力的作品。 |

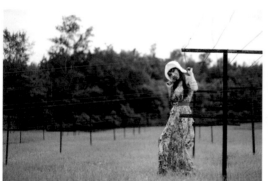

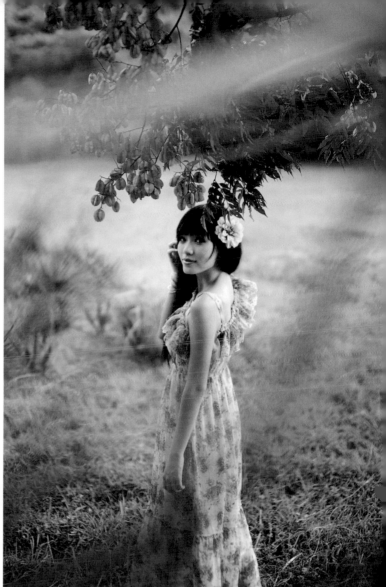

▲ Canon 5D MARK II｜50mm｜F1.6｜1/5000秒｜ISO：200｜自然光 無反光板｜時間PM5：00

▲ Canon 5D MARK II｜50mm｜F1.6｜1/640秒｜ISO：200｜自然光｜無反光板｜時間PM5：00

INFORM

1_同樣是運用線條延伸手法的作品，將視覺集中在Model身上。此處場景可大量使用此種手法喔。

2_運用細長的樹葉巧妙地組成框架將Model的表情襯托出來。

1　2

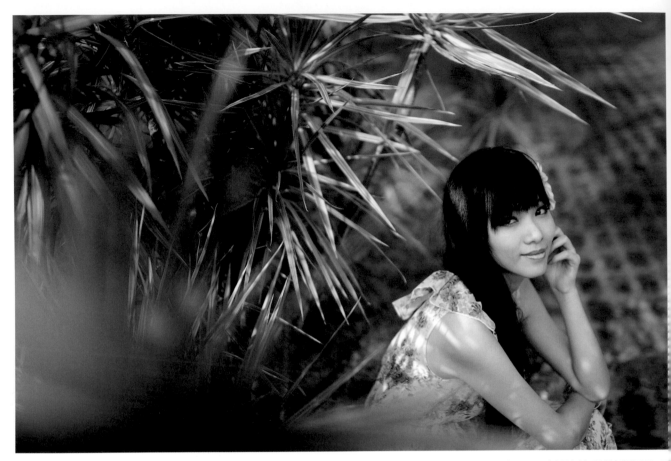

▲ Canon 5D MARK II │ 50mm │ F1.8 │ 1/3200秒 │ ISO：200 │ 自然光 │ 無反光板 │ 時間 PM5：00

| 1 | 運用二分構圖拍攝。
光影不規則地灑在Model身上，使這張作品的色感更為豐富。 |

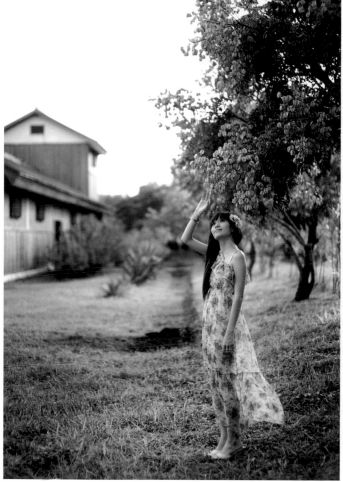

▲ Canon 5D MARK II │ 50mm │ F1.8 │ 1/2000秒 │ ISO：200 │ 自然光 │ 無反光板 │ 時間PM5：00

▲ Canon 5D MARK II │ 50mm │ F1.6 │ 1/1600秒 │ ISO：200 │ 自然光
　 無反光板 │ 時間PM5：00

| 1 | 2 |

INFORM

1_午後的斜射光線由Model後方灑落，將Model修長的身材顯露出來。服裝與欒花的色調恰巧搭配的完美無瑕。

2_綠葉和草地讓Model在這張作品完全地凸顯出來。細心觀察服裝與場景的搭配是拍攝者非常重要的一門課題。

NOTE!
CHAPTER 12 │ 屏東墾丁瓊麻公園

➜ │ 路線建議

1.大眾運輸：
從高雄搭乘直達墾丁的中南、國光、屏東、高雄等聯營客運（24小時），至恆春轉搭乘墾丁街車藍線，坐往貓鼻頭方向，依路標即可抵達。

2.自行開車：
開車到楓港，進入恆春後，經26號省道至恆春鎮天鵝湖飯店前右轉，走過龍鑾潭後約300公尺，即可抵達。

‼ │ 注意事項

開放時間：08:00-17:00
瓊麻葉面銳利，拍攝時請注意，小心見紅。
請勿亂丟垃圾，以維持園區整潔。

➕ │ 場景挑選

入園後有一條長長的走道，兩旁的櫟樹是絕佳的長焦段鏡頭運用場景。將走道的線條集中會有很棒的視覺效果。短焦則可運用在框架式拍攝，會有不同的效果。園區後方的大片草皮與佇立在其中的瓊麻架更是非常適合應用於構圖拍攝的一個區域。

▣ │ 建議器材

機身：數位、底片機身皆可
鏡頭：中、長焦段鏡頭皆建議適用
閃燈：皆可
反光板：以中型反光板為佳

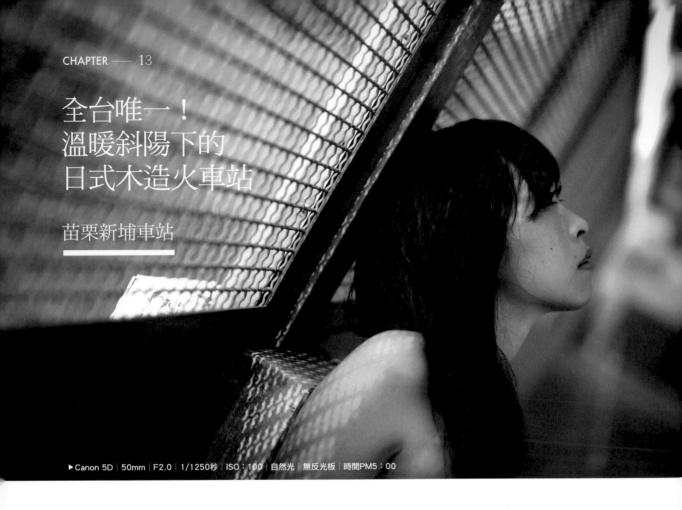

全台唯一！
溫暖斜陽下的
日式木造火車站

苗栗新埔車站

▶Canon 5D │ 50mm │ F2.0 │ 1/1250秒 │ ISO：100 │ 自然光 │ 無反光板 │ 時間PM5：00

新埔車站是台灣少數僅存的老站房，也是台灣唯一濱海的木造車站，木窗、短前廊、小型的站房，全建築皆是原木色調，是台灣少有的復古車站。陽光灑落在木造車站，彷彿把時空拉到了日本。運用暖色調與木造打造的車站在拍攝時可營造淡淡的溫暖感。

▲ Canon 5D │ 50mm │ F2.0 │ 1/1600秒 │ ISO：100 │ 自然
無反光板 │ 時間PM5：00

INFORM

| 1 | 1_2_以上兩張作品皆是取用延伸線條概念拍攝。下午五點太陽的斜射光已經非常明顯，利用天橋上的網格製造出陰影，並投射在Model的身上。 |
| 2 | 這類運用陰影的拍攝手法在攝影作品中是常利用的手法。 |

▶ Canon 5D │ 50mm │ F2.0 │ 1/0400秒 │ ISO：100 │ 自然光 │ 無反光板 │ 時間PM4：00

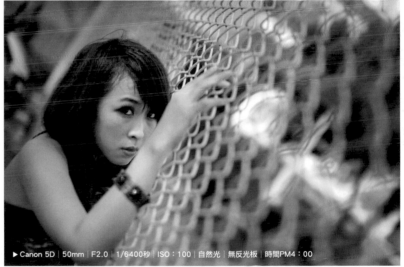

▶ Canon 5D │ 50mm │ F2.0 │ 1/6400秒 │ ISO：100 │ 自然光 │ 無反光板 │ 時間PM4：00

1_利用鐵路邊鐵網作為中介，隔開Model服裝與背景色調的相似度。再利用光圈特性將背景給予散化。
2_斜式構圖讓畫面增加一些張力。陽光由左側灑入，利用房屋的遮蔽讓Model臉部不至過曝。

▲ Canon 5D｜50mm｜F2.0｜1/1600秒｜ISO：100｜自然光｜無反光板｜時間PM4：00

▲ Canon 5D｜24-70mm｜F4｜1/2000秒｜ISO：100｜自然光
無反光板｜時間PM5：00

INFORM

| 1 | 3 |
| 2 | 4 |

1_運用俯角拍攝Model，走道延伸的線條與夕陽斜射灑落的光線增加了整張作品的想像空間。

2_在復古長廊間，Model俏皮的動作與陽光斜射形成的影子形成了令人玩味的對比。

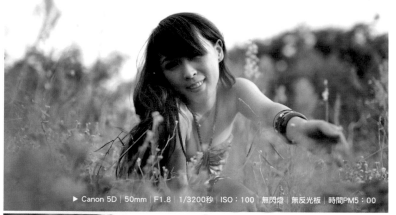

▶ Canon 5D | 50mm | F1.8 | 1/3200秒 | ISO：100 | 無閃燈 | 無反光板 | 時間PM5：00

▲ Canon 5D | 85mm | F1.8 | 1/4000秒 | ISO：100
自然光 | 無反光板 | 時間PM5：00

1
2

INFORM

1_路邊不經意的草叢常常會讓你有意想不到的視覺效果。採低角度拍攝，彷彿Model撥開荒蔓的雜草遇見了我。利用前景的草製造出些許迷濛的氛圍

2_使用長焦段的特性分別把前景的草、中間的人、背景的樹區隔開來。Model的服裝讓整張作品的視覺集中在人物身上。

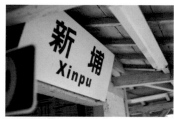

新埔車站中很有復古味道的站牌

木質的斑駁門窗讓這個小車站的味道大大加分

全棟木造的車站是台灣目前少有的車站，濱海的特色也是全台唯一。

NOTE!
CHAPTER 13 | 苗栗新埔車站

➡ | 路線建議
搭乘台鐵南下任一車種至竹南站換乘南下海線區間車至新埔站即可。

‼ | 注意事項
請勿跨越鐵軌拍攝，以免發生危險。

⊞ | 場景挑選
構圖拿捏得宜的話，跨越月台間的天橋是個很有感覺的小空間。車站外田間也是取景的好場所。

◻ | 建議器材
機身：數位、底片機身皆可
鏡頭：短、中焦段鏡頭皆建議適用
閃燈：皆可
反光板：以中型反光板為佳

寂寞晚霞下，
飄蕩著不經意的
唯美感受

桃園台61線

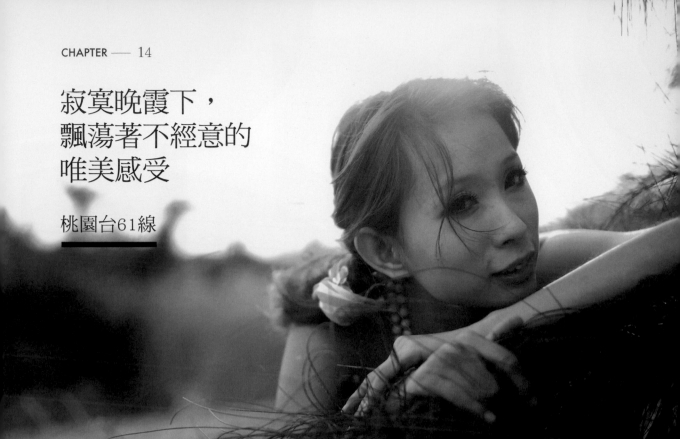

▶ Canon 5D｜50mm｜F1.8｜1/1600秒｜ISO：250｜自然光｜無反光板｜時間PM6：00

只要留心路邊的景致偶而也會發現讓人驚艷的場景。

拍攝這個場景是為拍攝卡托米利主題(見第16章)後返家途中發現的。在夕陽灑落的色溫與路邊樹木的搭配是完美的絕配。巧合的當天模特兒穿著的服裝與樹木的翠綠有著強烈對比，利用短焦大光圈鏡頭拍攝，其效果出乎筆者的意料之外。利用框架式構圖透過擺動的枝葉將模特兒的表情完全地襯托出來並且將植物幻化成很特殊的效果。另一種手法是運用逆光效果拍攝，夏天下午五點過後的色溫變化，會發現每一分鐘都有不同的拍攝效果，可以多加嘗試。

INFORM

| 1 | 1_此時的太陽光線角度非常適合用逆光手法拍攝，筆者請Model倚靠著樹木，讓作品增加一點豐富性。 |

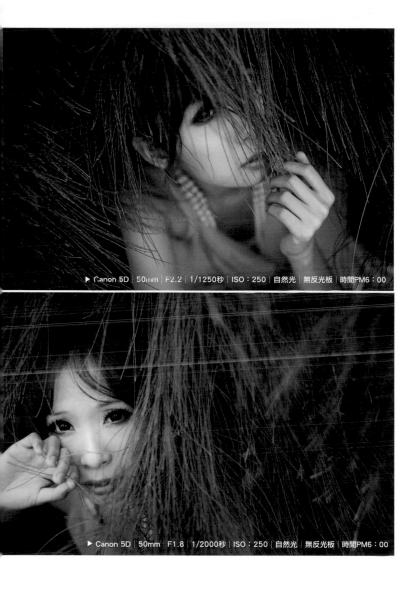

▶ Canon 5D｜50mm｜F2.2｜1/1250秒｜ISO：250｜自然光｜無反光板｜時間PM6：00

▶ Canon 5D｜50mm｜F1.8｜1/2000秒｜ISO：250｜自然光｜無反光板｜時間PM6：00

1_2_上圖兩張範例皆運用大光圈的手法營造出神祕感。差別只在於構圖的方式，Model的服裝與白皙皮膚和樹木的暗色系呈現對比，讓Model的眼神活靈活現了起來。

1

2

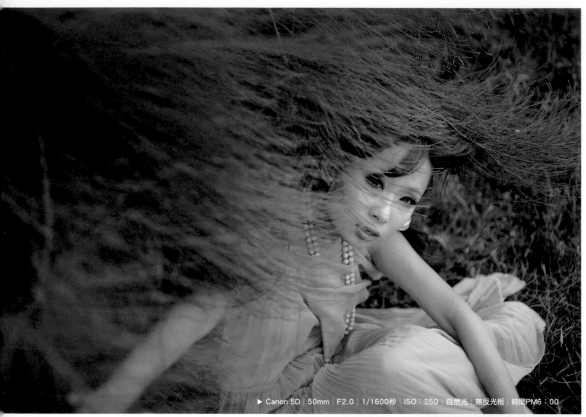

▶ Canon 5D｜50mm｜F2.0｜1/1600秒｜ISO：250｜自然光｜無反光板｜時間PM6：00

▲Canon 5D｜50mm｜F2.0｜1/1250秒｜ISO：250｜自然光｜無反光板｜時間PM6：00

INFORM

1

1_拍攝當天風勢強大，利用這種效果，使用相機的連拍功能，便能取得所需要的氛圍。

1_利用前景模糊效果拍攝出迷濛感。此種手法讓作品感覺有種朦朧的視覺感受。將飽和值降低讓作品整體感偏向溫暖的色調。

▲ Canon 5D | 50mm | F2.0 | 1/1250秒 | ISO：250 | 自然光 | 無反光板 | 時間PM6：00

桃園台61縣周邊場景參考圖

NOTE!
CHAPTER 14 ▎桃園台61線

➡ ▎路線建議

國道2號或國道3號接66號快速道路往淡水方向開到底，左轉接台61線，沿途皆可選擇拍攝場景。

‼ ▎注意事項

由於台61線車輛行駛速度較快，拍攝時請多加注意安全。

✚ ▎場景挑選

建議挑選較高之樹木拍攝，並可以樹木為基礎，拍攝以景為主之構圖作品。透過樹木運鏡時，可嘗試多種構圖方式，每種構圖都有不同的效果。

📷 ▎建議器材

機身：數位、底片機身皆可
鏡頭：短、長焦段鏡頭皆建議適用
閃燈：皆可
反光板：可無

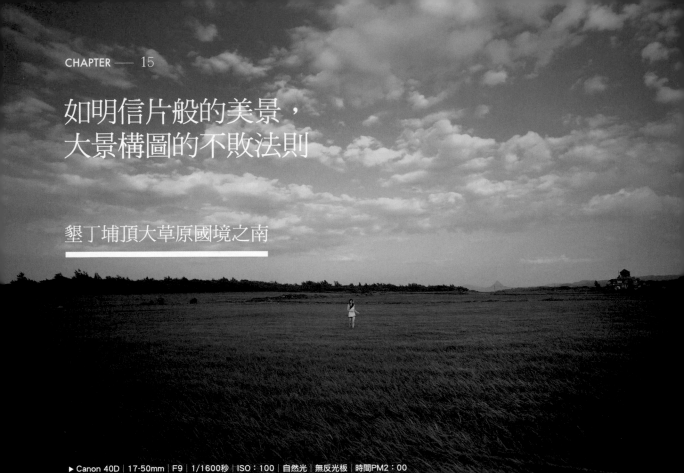

如明信片般的美景，
大景構圖的不敗法則

墾丁埔頂大草原國境之南

▶ Canon 40D | 17-50mm | F9 | 1/1600秒 | ISO：100 | 自然光 | 無反光板 | 時間PM2：00

在國片《海角七號》的熱潮帶領下「國境之南」這個名詞幾乎成了墾丁的代名詞了。這篇作品的場地為埔頂大草原區域，是一般遊客鮮少知道的拍攝地點。一整片開闊的草原搭配藍天與隨風擺動的綠草，是非常適合作人像攝影的超推薦場景。對於創作的可能性也非常有幫助。路邊的著名民宿「國境之南」在網路上也非常熱門，地中海式的建築，簡約不失優雅特色。利用白色牆面拍攝，有種彷彿置身愛情海的錯覺。不論何時來此拍攝，都能有不同季節的感覺喔。

▲ Canon 5D MARK II | 17-40mm | F5.6 | 1/40
ISO：100 | 自然光 | 無反光板 | 時間AM6：00

INFORM

1　1_運用人來帶景的拍攝方式中，有時人不是重點，應是將景完整地保留下來，人不過是點綴畫面的一項因素而已。

2　2_趕在日出時拍下這張作品，日出時的天空往往最美麗，也變化得很快。拍攝時不斷切換快門速度是不可偷懶的技法。

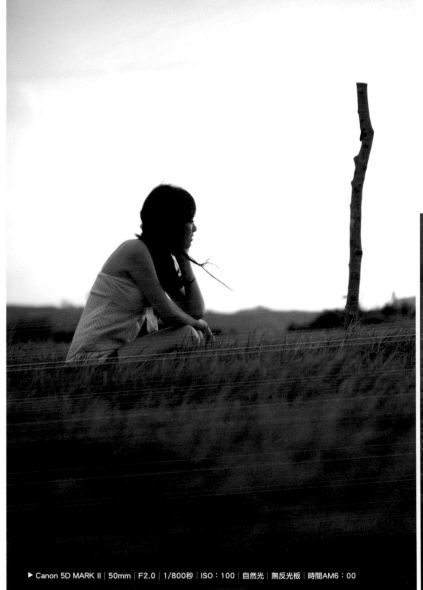

▶ Canon 5D MARK II｜50mm｜F2.0｜1/800秒｜ISO：100｜自然光｜無反光板｜時間AM6：00

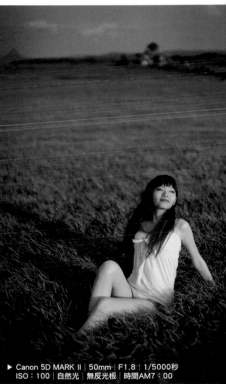

▶ Canon 5D MARK II｜50mm｜F1.8｜1/5000秒
ISO：100｜自然光｜無反光板｜時間AM7：00

1_有時，將影像轉換成黑白能讓作品得到新的生命與想法。
2_早晨的斜射光與影子間的對話可以當作畫面中的一項構圖基礎。

1　2

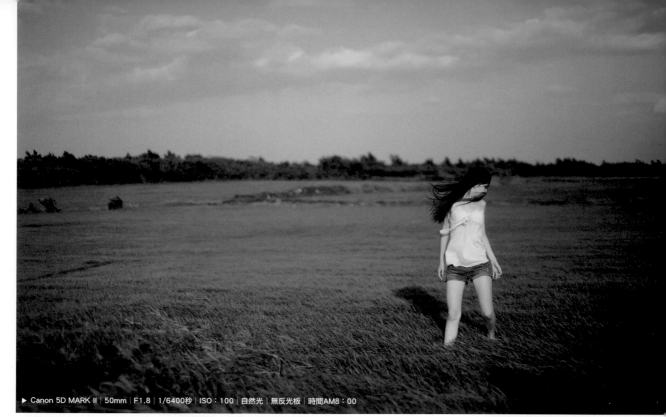

▶ Canon 5D MARK II｜50mm｜F1.8｜1/6400秒｜ISO：100｜自然光｜無反光板｜時間AM8：00

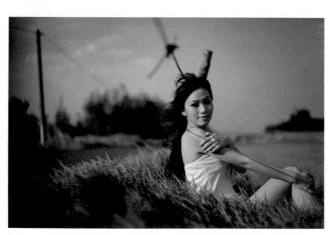

▲ Canon 5D MARK II｜50mm｜F1.8｜1/6400秒｜ISO：100｜自然光｜無反光板
時間AM7：00

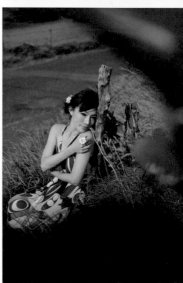

▲ Canon 40D｜17-50mm｜F9｜1/1600秒｜ISO：100
自然光｜無反光板｜時間PM2：00

INFORM

1
2 3

1_Model不經意的肢體動作往往會產生讓人驚喜的效果。拍攝當天風大得快把人吹走，頭髮飛揚的瞬間我按下了快門。
令人喜愛的作品往往都在瞬間發生。

2_道路的線條與Model的肢體形成一個交錯的構圖，反而讓整個畫面平穩了下來。

3_早晨的斜射光與影子的對話，有時可以當作畫面中的一項構圖基礎。

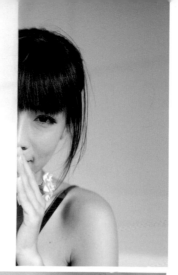

▶ Canon 5D MARK II | 50mm | F2.0 | 1/4000秒 | ISO：100
自然光 | 無反光板 | 時間AM8：00

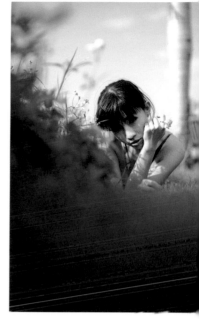

▲ Canon 5D MARK II | 50mm | F2.0 | 1/5000秒 | ISO：100 | 自然光 | 無反光板 | 時間AM8：00

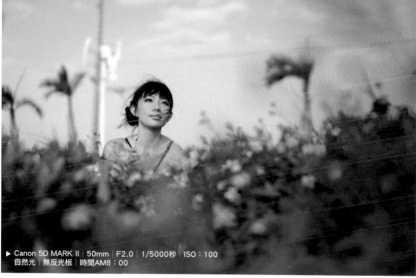

▶ Canon 5D MARK II | 50mm | F2.0 | 1/5000秒 | ISO：100
自然光 | 無反光板 | 時間AM8：00

1	
2	3

INFORM

1_Model只露出半張臉默默注視著你，此類拍攝手法的故意留白，讓畫面更加意味深遠。

2_運用光圈讓田野間的小小花草更突顯Model本身的肢體與表情。善加利用就有大大效果。

3_運用較低視角看世界有全新的體驗。Model眼神的注視令人充滿想像空間。

NOTE!
CHAPTER 15 | 墾丁埔頂大草原

➡ | 路線建議

1.大眾運輸：
從高雄搭乘直達墾丁的中南、國光、屏東、高雄等聯營客運（24小時）至鵝鑾鼻台線38.7公里處下車，再由小道步行而上或轉乘墾丁街車橘線前往鵝鑾鼻，在台26線38.7公里處下車，再由小道步行而上

2.自行開車：
開車到楓港，進入恆春半島26號省道至恆春、墾丁、船帆石，至鵝鑾鼻26台線38.7公里處左側斜坡向上便可到達。

DATA \ 屏東縣恆春鎮鵝鑾里埔頂路

‼ | 注意事項

埔頂大草原部分為私人管理，請事先詢問再行拍攝。
國境之南民宿請勿喧譁，並尊重當居住遊客與店家。
請勿亂丟垃圾，尊重大自然。

✚ | 場景挑選

由於埔頂大草原附近沒有高聳的建築物，我們可以利用晨光的變化與日出時人與影子的特性，就可以拍攝出很多值得玩味的作品。運用超廣角鏡頭構圖，巧妙地將Model置入作品也是很推薦的拍攝方式。沿途的路旁有很多植物，躲在植物後，運用穿透性構圖運鏡，也不失為一種創作的手法喔。以國境之南民宿的走廊與白色壁面為背景，再利用空間框架式手法，其運鏡效果就會讓人感覺乾淨很舒服。

📷 | 建議器材

機身：數位、底片機身皆可
鏡頭：短、中焦段鏡頭皆建議適用
閃燈：皆可
反光板：以中型反光板為佳

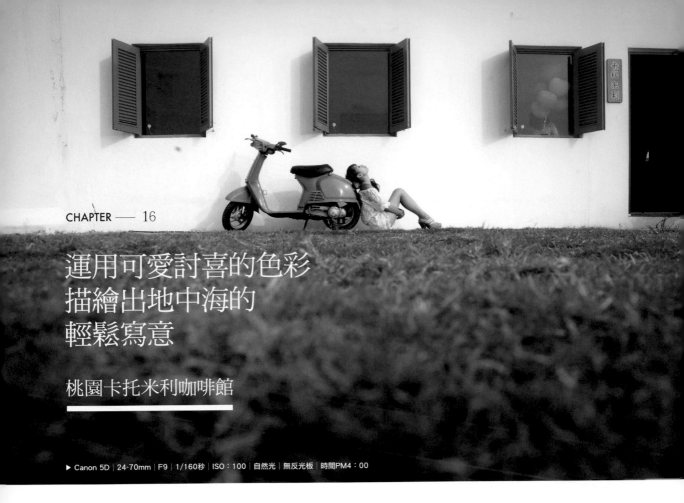

CHAPTER —— 16

運用可愛討喜的色彩
描繪出地中海的
輕鬆寫意

桃園卡托米利咖啡館

▶ Canon 5D｜24-70mm｜F9｜1/160秒｜ISO：100｜自然光｜無反光板｜時間PM4：00

在台灣就能拍攝到地中海風情的悠閒。館區主建築以藍白兩種色系為基調，彷彿置身希臘地中海的錯覺。在此拍攝可以大膽的利用顏色的對比來創造作品的風格性。以白色調為基礎Model的服裝就變得比較重要，建議顏色不宜太重否則會對作品的色調造成較大的負擔。以休閒風格為基礎拍攝，讓作品流露出年輕活力的氛圍，是成功率極高的拍攝方式。運用留白構圖是一種筆者推薦的手法，不妨可以試試看。

▲ Canon 5D｜50mm｜F2.0｜1/6400秒｜ISO：100
自然光｜無反光板｜時間PM2：00

INFORM

| 1 | 1_這張照片筆者是整個趴在地面拍攝而得的一比一的色彩構圖。草地與牆面、三面藍色窗戶、摩托車與Model。此張作品完全是以對比方式構成的。 |
| 2 | 2_利用窗戶間的距離表現出Model與空間的互動。顏色的運用也是重點之一。 |

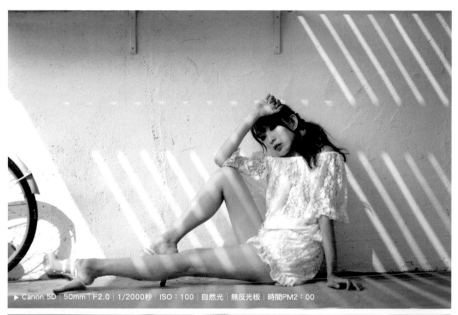

▶ Canon 5D │ 50mm │ F2.0 │ 1/2000秒 │ ISO：100 │ 自然光 │ 無反光板 │ 時間PM2：00

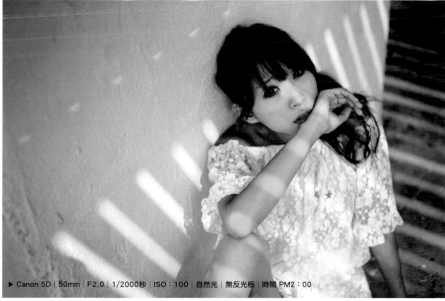

▶ Canon 5D │ 50mm │ F2.0 │ 1/2000秒 │ ISO：100 │ 自然光 │ 無反光板 │ 時間 PM2：00

1_2_以上兩張皆為利用陽光陰影拍攝出多變性。試著善用光線會發現每個時段的光都會帶給人各種不同的樂趣喔。

1

2

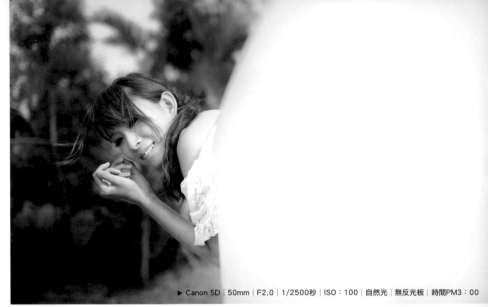

▶ Canon 5D｜50mm｜F2.0｜1/2500秒｜ISO：100｜自然光｜無反光板｜時間PM3：00

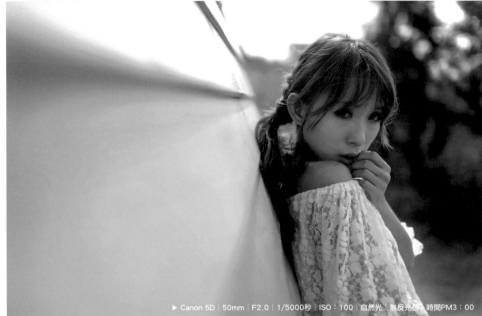

▶ Canon 5D｜50mm｜F2.0｜1/5000秒｜ISO：100｜自然光｜無反光板｜時間PM3：00

1　1_拍攝當天的風勢強勁，筆者請Model趴在白色圍牆上，風吹起頭髮的瞬間按下快門，就得到了這張自然不做作的作品。

2　2_採用逆光拍攝，取景角度比光的角度低時，顏色會比較濃郁。很容易就可以拍攝出溫暖的色調。

▲ Canon 5D │ 50mm │ F2.0 │ 1/8000秒 │ ISO：100 │ 自然光 │ 無反光板 │ 時間PM2：00

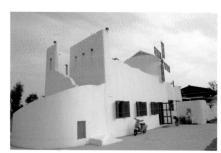

卡托米利咖啡館場景參考圖

on 5D │ 24-70mm │ F3.2 │ 1/800秒 │ ISO：100 │ 自然光 │ 無反光板 │ 時間PM3：00

1	2

INFORM

1_利用地中海建築的白色系特色，以俯拍方式將藍白色調巧妙的融合在構圖之中。Model所穿著的米白色服裝也不至於被蓋過。
2_刻意將大部分牆面以留白增添空間感。陽光灑落在Model的後方產生髮絲光。

NOTE!
CHAPTER 16 │ 桃園卡托米利咖啡館

➡ │ 路線建議
1.中山高 新屋交流道下→往[新屋方向]→一路直走穿過新屋市區→注意右手邊會經過[東明國小]→東明國小下一個紅綠燈左轉往蚵間方向(路口7-11)→左轉後直走(路還滿長的，須開一段時間唷!)→接著就會見到福興宮牌樓→往福興宮牌樓進去直走→遇到交叉路順右手邊直走→見到福興宮身影後，即可見卡托米利招牌→右轉進入秘密小路(小路口的小廟是土地公唷!聽說很靈的~)→到達目的地。

▣ │ 建議器材
機身： 數位、底片機身皆可　　鏡頭：短、中焦段鏡頭皆建議適用　　閃燈： 皆可　　反光板：以中型反光板為佳

⊞ │ 場景挑選
園區主建築大量使用白牆藍窗的地中海風格，有許多的物件非常適合搭配人像的拍攝。窗戶、牆面、小徑、樓梯，甚至於吧檯灑落的陽光都是非常好運用的元素。主體建築外的草地與發呆亭也可利用。店家提供的桃紅色達可達機車是非常熱門的拍攝道具之一喔。

‼ │ 注意事項
若無消費單純拍攝須收100元清潔費用。

DATA \ 桃園縣新屋鄉蚵間村蚵殼港6鄰55-5號 │ TEL：03-4768-668、0916028179 │ 營業時間：週一到週五 AM11:00~PM7:00 週六、週日AM10:00~PM8:00

2

唯美
写真手帖

攝影師的30個
私房台灣拍攝景點

PART 2
行家才知道，全台私房拍攝大揭祕
玩家級

在大自然的畫布下，
拍出海洋的
沁涼與柔和氛圍

墾丁小灣

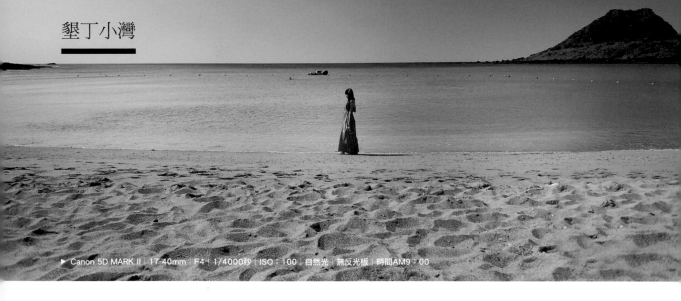

▶ Canon 5D MARK II｜17-40mm｜F4｜1/4000秒｜ISO：100｜自然光｜無反光板｜時間AM9：00

小灣沙灘位於墾丁街末端，是離墾丁大街最近的沙灘。這是離墾丁最近的美麗沙灘。

身處這裡常讓人有置身東南亞海邊的錯覺，擁有長時的陽光照射與碧海藍天，而多用角度的構圖方式，不管是誇張的超廣角或是長焦段的景深層次感都是非常好操作的拍攝手法。在這裡有著大面積的礁石群，也是台灣少有的拍攝場景，善加利用美景對於作品的特殊性會大大加分。用相機將台灣南部熱情的陽光與深藍色天空保留下來，為自己留下美麗的紀錄吧。

INFORM

> 1　1_將沙灘、海洋與天空全部納入作品中，利用色彩的基調不同明顯地將作品的活潑展現出來。而Model刻意只點綴在構圖中央，讓整張作品添加了一點故事性。

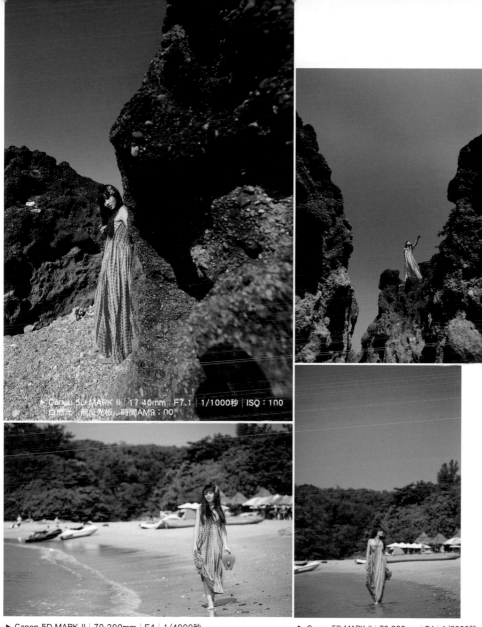

▶ Canon 5D MARK II｜17-40mm｜F5.6｜1/2500秒｜ISO：100｜自然光｜無反光板｜時間AM9：00

▶ Canon 5D MARK II｜17-40mm｜F7.1｜1/1000秒｜ISO：100｜自然光｜無反光板｜時間AM9：00

▶ Canon 5D MARK II｜70-200mm｜F4｜1/4000秒｜ISO：100｜自然光｜無反光板｜時間AM10：00

▶ Canon 5D MARK II｜70-200mm｜F4｜1/2000秒｜ISO：100｜自然光｜無反光板｜時間AM10：00

1	3
2	4

1_運用礁石與Model的距離製造出前中後的層次感，將天空的藍色保留下來與Model的服裝做顏色的對比。
2_Model漫步在沙灘邊，刻意將身後的陽傘、草屋與氣墊船帶入作品中，可營造出像是在海灘度假的悠閒感覺。
3_使用大廣角鏡頭誇張的將礁石與天空做出一個視覺性的構圖，彷彿置身於大峽谷中。其實，筆者不過只是蹲在沙灘上拍攝。
4_構圖可以多嘗試變化。不論橫式或直式構圖法則，多方運用在拍攝上是好作品的不二法則。

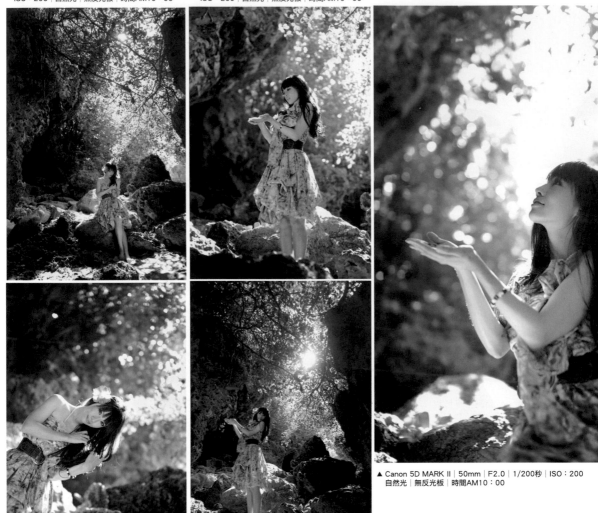

▼ Canon 5D MARK II｜24-70mm｜F3.2｜1/125秒
ISO：200｜自然光｜無反光板｜時間AM10：00

▼ Canon 5D MARK II｜50mm｜F2.0｜1/320秒
ISO：200｜自然光｜無反光板｜時間AM10：00

▲ Canon 5D MARK II｜50mm｜F2.0｜1/400秒
ISO：200｜自然光｜無反光板｜時間AM10：00

▲ Canon 5D MARK II｜17-40mm｜F4｜1/200秒
ISO：200｜自然光｜無反光板｜時間AM10：00

▲ Canon 5D MARK II｜50mm｜F2.0｜1/200秒｜ISO：200
自然光｜無反光板｜時間AM10：00

INFORM

1	3	
2	4	5

1_仔細尋找，在一些角落會發現讓你意想不到的夢幻場景。礁石群被樹陰遮蔽，而陽光灑落在Model身上。模特兒不經意的動作留下了瞬間的美麗。

2_5_以上兩張都是運用光線從Model背後散發而出現髮絲光的做法。這種運鏡方式通常都會有令人滿意的拍攝效果喔。

3_改變構圖角度讓光線落在Model手上，陽光經過層疊的遮蔽後在Model身上也呈現出不同的光影變化。

4_運用廣角鏡頭的變化使Model的身材更加修長，製造出作品視覺效果的可看性。

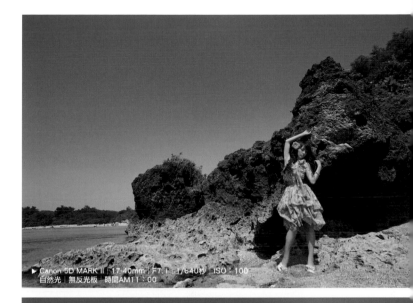

▶ Canon 5D MARK II｜17-40mm｜F7.1｜1/640秒｜ISO：100
自然光｜無反光板｜時間AM11：00

▶ Canon 5D MARK II｜17-40mm｜F7.1｜1/640秒｜ISO：100
自然光｜無反光板｜時間AM11：00

1_2_以上兩張作品範例則是展現Model於運用肢體的方式與人物和景色融為一體的拍攝做法。差別則在構圖方式不同，如何拍攝請各位讀者們自行創作囉。

NOTE!
CHAPTER 17｜墾丁小灣

➡｜路線建議

1.大眾運輸：
從高雄搭乘直達墾丁的中南、國光、屏東、高雄等聯營客運（24小時）至恆春墾丁凱撒飯店下車。

2.自行開車：
開車到楓港，進入恆春半島26號省道至恆春、墾丁，過墾丁大街後，在凱撒飯店前下方就可看到。

‼｜注意事項

礁岩群邊緣銳利，強力建議勿光腳行走，以免受傷。
南台灣陽光熱情，請攜帶遮陽用品、防曬用品。

⊞｜場景挑選

在無限延伸的海岸線，運用簡單大景帶人像的構圖方式就會有非常不錯的效果喔。海岸邊的大型礁岩也是不錯的創作主題，運用廣角鏡構圖，甚至不用使用壓光的技巧，就能簡單地將藍天保留下來。穿梭在礁石洞中陽光灑落的瞬間彷彿有種置身國外私人島嶼般，善用光線的方向，可拍攝出逆光的夢幻作品。

◩｜建議器材

機身：數位、底片機身皆可
鏡頭：超廣角、長焦段鏡頭皆建議適用
閃燈：皆可
反光板：以中型反光板為佳

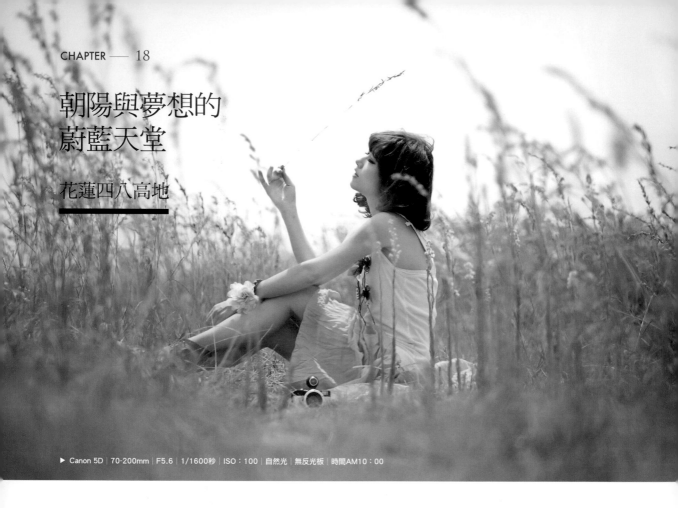

朝陽與夢想的
蔚藍天堂

花蓮四八高地

▶ Canon 5D | 70-200mm | F5.6 | 1/1600秒 | ISO：100 | 自然光 | 無反光板 | 時間AM10：00

四八高地原為陸軍的軍用靶場，偶爾還有放牧的牛隻穿梭其中。因開放觀光的腳踏車路線行經此處，使得曝光率大增。花蓮的自然風光與藍天很適合以旅遊的方式拍攝。陰天時也有種淡淡的惆悵感，拍攝風格的變化性有很大空間。制高點可以俯視太平洋是個取景的好角度，是個鮮為人知的攝影祕境。

▲ Canon 1000FN | 50mm | F2.0 | 1/400秒 | ISO：100
自然光 | 無反光板 | 時間PM3：00

INFORM

1　1_Model的綠色長裙恰巧與黃色的草相呼應，採低角度拍攝運用微頂光的光線帶出Model悠閒
　　的情緒。長焦段的壓縮感將草帶出迷濛的層次，彷彿置身於夢境幻覺中。

2　2_站在高地俯瞰太平洋的美景，將海面幾乎佔滿整張構圖。海面的湛藍盡收眼底，遠處的漁船則點綴出畫面的平靜。

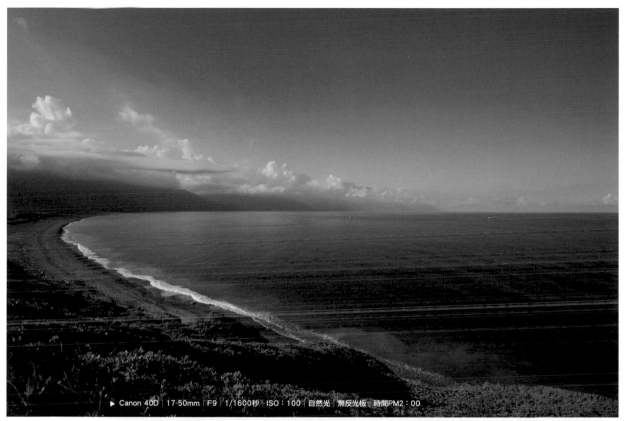

▶ Canon 40D | 17-50mm | F9 | 1/1600秒 | ISO：100 | 自然光 | 無反光板 | 時間PM2：00

▲ Canon 1000FN | 50mm | F2.0 | 1/400秒 | ISO：100 | 自然光 無反光板 | 時間PM3：00

▲ Canon 40D | 17-50mm | F11 | 1/200秒 | ISO：100 自然光 | 無反光板 | 時間PM3：00

INFORM

1_站在四八高地的制高點，仰望七星潭，弧形構圖增畫面的豐富性。
2_友人悠閒地坐在草地上享受著午後的閒情，在她拍攝的瞬間，我也拍下她這當下的美麗。
3_將天空與海面一分為二，淡淡的色調將平靜感融入畫面中。載滿漁獲的漁船點綴著故事性。

1

2 3

▲ Canon 40D │ 17-50mm │ F11 │ 1/200秒 │ ISO：100
自然光 │ 無反光板 │ 時間PM3：00

▶ Canon 1000FN │ 50mm │ F2.0 │ 400/1秒 │ ISO：100 │ 自然光 │ 無反光板 │ 時間：午後三點

▲ Canon 40D │ 17-50mm │ F9 │ 1/1600秒 │ ISO：100
自然光 │ 無反光板 │ 時間PM2：00

▲ Canon 40D │ 17-50mm │ F9 │ 1/1600秒 │ ISO：100
自然光 │ 無反光板 │ 時間PM2：00

INFORM

1	3
2	4

1_同樣使用長焦段的運鏡方式，將前景的草朦朧化再將對比降低反而有種偶像劇的氛圍。
2_平視拍攝，水泥走道分割畫面的平衡。微風吹起裙襬與Model回眸的表情，想著，妳在想什麼呢？
3_夏季的四八高地有著濃濃的綠意。斜角方式構圖的拍攝也是一種對比性。擺上幾台底片機就形成了有趣的畫面。
4_進入四八高地前的圍欄也是取景的好地方。將Model放置在畫面正中央平穩的構圖讓畫面看起來舒服。雲層的變化增添了畫面的活潑與熱情。

▲ Canon 1000FN｜50mm｜F2.0｜1/400秒｜ISO：100
自然光｜無反光板｜時間PM3：00

▲ Canon 40D｜17-50mm｜F9｜1/1600秒｜ISO：100
自然光｜無反光板｜時間PM?：00

1	2		INFORM

1_2_以下二張照片皆以動態抓拍方式拍攝，不去設定肢體表情完全放手讓Model自行展現自然的表情與肢體也是一種不錯的拍攝方式喔。

NOTE!
CHAPTER 18｜花蓮四八高地

➡ ｜路線建議

花蓮七星潭往市區方向上坡路段後遇V行路口左轉到底(右轉是往市區方向)看見一處軍用靶場，左邊有條小路進入即抵達。

‼ ｜注意事項

四八高地旁的斷崖可以俯視整個七星潭，但拍攝或觀賞請小心腳下與斷崖的距離喔。高地內部時有放牧的牛群，請不要挑釁動物，以免受傷。靶場入口至四八高地間為觀光的單車路線，請小心來往單車，並注意安全。

➕ ｜場景挑選

四八高地四季皆有不同的植物生長，所以每個季節皆有不同的色調變化。入口前的木柵欄是非常適合取景的地方，後方延伸到地平線的水泥步道搭配兩旁的綠草非常適合運用大景的拍攝方式。

◼ ｜建議器材

機身：數位底片機身皆可
鏡頭：全焦段鏡頭皆建議適用
閃燈：建議使用自然光拍攝
反光板：以大型反光板為佳

貼心小建議＼夏天拍攝時請注意艷陽和東部海岸的炙熱太陽，它們可是會用滿滿的熱情迎接著你。所以陽傘和防曬用品、墨鏡 等是不可缺少的物品。

後山的最後淨土，
充滿距離感的絕美拍攝手法

花蓮七星潭

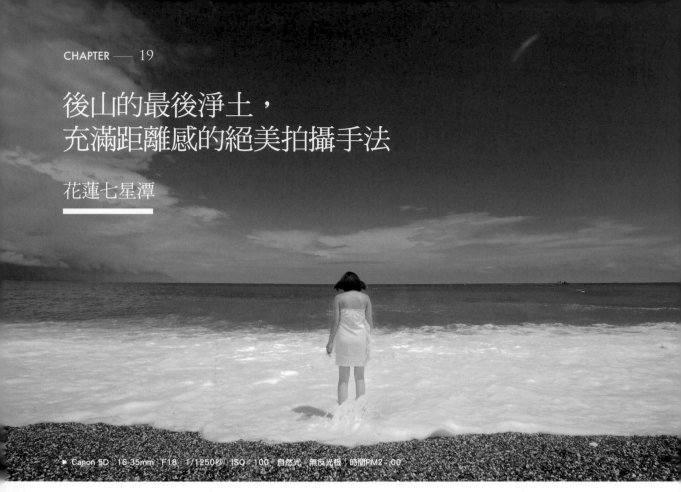

▶ Canon 5D｜16-35mm｜F18｜1/1250秒｜ISO－100｜自然光｜無反光板｜時間PM2：00

◀ Canon 40D｜17-50mm｜F9｜1/250秒｜ISO：10
自然光｜無反光板｜時間AM9：00

用緩慢的腳步體驗台灣後花園的悠閒與靜謐。

蔚藍的天空與沁涼的海水是只有七星潭才有的獨特風格，在這裡不需要太多繁複的拍攝步驟，只要用心拍攝，美景隨手可得。完美的光色中，以人為基礎，接著就在美麗風景伴隨的旅行節奏中按下快門。七星潭的美景對於拍景、拍人或以主題式拍攝往往都能得到非常好的效果。以輕鬆的拍攝方式搭配著自然的美景，風格於是渾然天成。拍累了，坐在東台灣的太平洋海岸線，聽著浪濤拍打著鵝卵石的聲音，就這樣輕鬆愜意的度過一整個下午。

INFORM

1　1_東海岸的藍天是取景的最佳利器。在浪濤敲擊岸邊鵝卵石的瞬間，抓拍是成功率很高的方式。利用平穩的構圖方式將天空與海面、人物區分出來。若運氣好遇上活潑的雲朵，可幫照片大大加分喔。

2　2_草皮上的椰子樹倒影與單車步道旁的小椰樹形成有趣的對比。單車步道的視覺延伸與海平面銜接，整張影像藍綠色調的對襯性極具視覺感。

▶ Canon 5D │ 50mm │ F1.8 │ 1/6400秒 │ ISO：100 │ 自然光 │ 無反光板 │ 時間AM8：00

▼ Canon 5D │ 16-35mm │ F16 │ 1/125秒 │ ISO：100
自然光 │ 無反光板 │ 時間PM1：00

▲ Canon 40D │ 24-70mm │ F4 │ 1/3200秒 │ ISO：100
自然光 │ 無反光板 │ 時間AM9：00

▲ Canon 40D │ 17-50mm │ F9 │ 1/250秒 │ ISO：100 │ 自然光 │ 無反光板 │ 時間PM3：00

INFORM

1	3
2	4

1_利用頭紗的迷濛感將畫面一分為二，此種構圖不建議Model眼睛張開，因為容易會有吊白眼的狀況發生。

2_運用道路的延伸感作製出視覺延伸的效果，請Model站在中央分隔線上恰巧與影子形成了L形的角度。搭配著青蛙造型的雨傘，增添了些許趣味性。

3_拍攝時，太陽為頂光，將Model放置畫面左邊，以免曜光現象剛好遮住Model的臉部。接著再運用超廣角，讓些微曜光進入畫面中增加特色。岸邊的鵝卵石與浪濤的白，海面與天空的藍形成了和諧的對比。

4_七星潭海岸是魚類資源豐富的漁場，在夏天的午後，釣客悠閒地在岸邊垂釣。顏色豐富的遮陽傘與蔚藍的天空像是準備作畫的孩子拿著調色盤揮灑出自我的色彩。

▲ Canon 40D ｜ 17-50mm ｜ F9 ｜ 1/320秒 ｜ ISO：100 ｜ 自然光 ｜ 有反光板 ｜ 時間PM3：00

▶ Canon 40D ｜ 17-50mm ｜ F9 ｜ 1/4000秒 ｜ ISO：100 ｜ 自然光
無反光板 ｜ 時間PM3：00

INFORM

| 1 |
| 2 |

1_岸邊的情侶悠閒地坐在岸邊享受輕鬆的午後時光。遠方海面的漁船點綴畫面。運用前中後景的簡單構圖卻有豐富的想像空間。

2_同樣運用前中後景的手法將色調層次區分。平穩構圖的法則簡單且效果明顯。

Canon 40D｜24-70mm｜F16｜1/100秒｜ISO：100｜自然光｜無反光板｜時間AM10：00

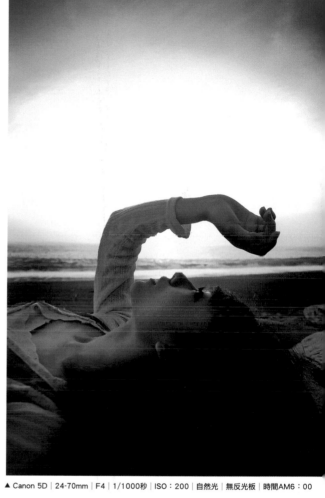

▲ Canon 5D｜24-70mm｜F4｜1/1000秒｜ISO：200｜自然光｜無反光板｜時間AM6：00

3

INFORM

路邊的野花叢也是取景的好地方。在花蓮的美景下，很容易取得顏色
豔的色調，充分利用自然的植物、Model的服裝、道具，常常都會有
想不到的效果喔。

在日出時分利用太陽升起的逆光拍攝。手部遮住了太陽強烈的光源，
方天空色溫的變化可以依照個人拍攝的習慣來做調整。

NOTE!
CHAPTER19｜花蓮七星潭

➜｜路線建議

南下走台九線，過了北埔Y字型路口
左轉(路口有個中油加油站)，前行約
一公里(第二個紅綠燈口)後右轉(7-11
方向)，順著指標即可抵達。

!!｜注意事項

台灣東部海岸為岩岸，所以不像北部的
海邊都是細沙。在取景或奔跑時請注意
腳底下的鵝卵石。夏天的東部豔陽非常
毒辣，夏季拍攝時請注意曬傷。

+｜場景挑選

大平洋的美與無污染的藍天是花蓮迷
人之處。不須太多的技巧就能得到非
常好的拍攝結果。岸邊鵝卵石與海面
至天空的色層變化運用和前後景的拿
捏是非常建議的拍攝手法喔。

◙｜建議器材

機身：數位或底片機身皆可
鏡頭：廣角、中焦段鏡頭建議適用
閃燈：建議使用自然光拍攝
反光板：以大型反光板為佳

貼心小建議 \ 在豔陽下拍攝時請注意防曬。洋傘、防曬商品強烈建議備齊，以免變成小黑炭。
在太陽照射下，夏日岸邊的鵝卵石是非常燙的，靠近岸邊拍攝時請備涼鞋。
午後的太平洋海岸吹著涼涼的海風，買杯咖啡坐在岸邊的涼亭享受人生片刻的輕鬆和慢活悠閒，是這裡的生活方式。

CHAPTER ── 20

窗櫺間的身影，
日式懷舊風必拍場景

花蓮松園別館

▶ Canon 5D｜70-200mm｜F4｜1/400秒｜ISO：160｜自然光｜無反光板｜時間AM10：00

松園別館為花蓮縣僅存最完整的日據時代軍事建築物。洋樓建築、拱廊，日本瓦頂更是少有的完整地點。可以多加利用牆面蔓生的植物在拍攝大景時的構圖方式，將人物巧妙置入其中也會有不錯的效果。在大片松林的遮蔽中，光影在翠綠草地間擺動，運用光影的魔幻感受也是不錯的拍攝手法。森林系女孩的攝影風格也非常適用在這個地點喔。

在松木林間的木棧板走道穿梭，廣角鏡的運用法也是可以嘗試看看，試著將高聳的松木帶入作品中也不失為一種構圖的選擇。

▲ Canon 5D｜135mm｜F2.2｜1/1600秒｜ISO：20◆
自然光｜無反光板｜時間AM10：00

INFORM

1　1_利用牆面的延展性以帶出Model蹲在牆角邊的構圖，以低角度的拍攝手法可以和一般性的拍攝視角做出區分。

2　2_拍攝當時豔陽高照，Model坐在大樹下拍攝，一方面可以減輕頂光的憂慮。再者，Model與背景的搭配也顯得更為凸出。

▶ Canon 5D｜50mm｜F2.5｜1/1250秒｜ISO：160｜自然光｜無反光板｜時間AM10：00

▲ Canon 5D｜50mm｜F1.8｜1/250秒｜ISO：160｜自然光｜無反光板｜時間AM10：00

▲ Canon 5D｜135mm｜F2.2｜1/320秒｜ISO：200
自然光｜無反光板｜時間AM10：00

INFORM

1_松園別館外牆爬滿了植物藤蔓相當有特色，筆者請二位Model站在植物生長間的空隙。手牽手的動作讓張作品充滿了故事性。

2_請Model背對鏡頭拍出剪影效果，窗外的樹葉經過陽光照射透出微微的透明感。

3_Model在窗外隔著玻璃往鏡頭看，形成了一種逗趣的窺視感覺。

1

2	3

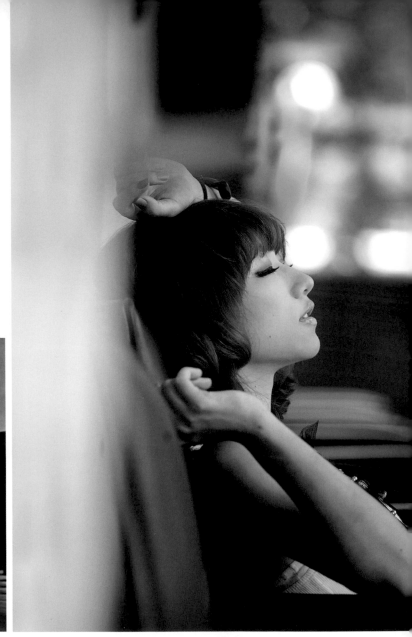

▲ Canon 5D｜70-200mm｜F4｜1/125秒｜ISO：160｜自然光｜無反光板｜時間AM10：00

▲ Canon 5D｜70-200mm｜F4｜1/125秒｜ISO：160
自然光｜無反光板｜時間AM11：00

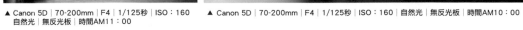

INFORM

| 1 | 1_長廊的利用也是拍攝常見的手法之一。Model的坐姿讓腿部線條看起來更為修長。現場的指導可依個人的手法而有所改變。 |
| 2 | 2_靜靜坐在沙發上悠閒地享受著微風輕撫。利用窗框製作前景，增加了畫面的多變性與豐富感。 |

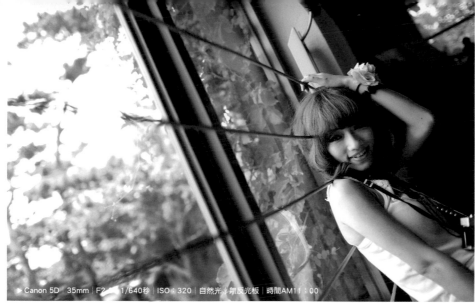

▶ Canon 5D | 35mm | F2 | 1/640秒 | ISO 320 | 自然光 無反光板 | 時間AM11：00

松園別館場景參考圖片

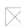

1

⊠ ————————————————— **INFORM**

1_利用鋼索的延伸將主題導引至Model臉部，傾角的構圖讓畫面看起來更為活潑。

NOTE!
CHAPTER 20 | 花蓮松園別館

➡ | 路線建議

北上台九線出市區，在台九線中美路路段上坡右手邊會有一間酒吧，對面小路往自來水公司方向進入即可達。

南下府前路接中美路往花蓮市區方向，遇見下坡右轉彎右手邊有間臭豆腐店旁邊小路進入即可到達。

‼ | 注意事項

目前草皮區域因維護生長工程限制進入，請自重。

園區不定時有藝術展覽，拍攝之餘也可來場視覺與心靈的藝術饗宴。

⊞ | 場景挑選

運用主體建築的大牆面與蔓生植物來拍攝是不錯的背景。利用長焦段鏡頭拍出長廊的延伸性會有很棒的視覺感。復古的木框窗戶只要簡單的構圖運用，就很有逗趣的效果。二樓的大型落地窗可運用自然光來拍攝，作品效果時常令人為之驚豔。

◾ | 建議器材

機身：數位、底片機身皆可
鏡頭：短、中焦段鏡頭皆建議適用
閃燈：皆可
反光板：以中型反光板為佳

DATA \ 電話：03-834-877　　　地址：花蓮市水源路26號　　　網址：www.pinegarden9.org.tw

獨鍾鐵路橫縱視覺，
葉隙間落英繽紛

花蓮林田山

▶ Canon 5D ｜ 50mm ｜ F2.0 ｜ 1/125秒 ｜ ISO：125 ｜ 自然光 ｜ 無反光板 ｜ 時間PM4：00

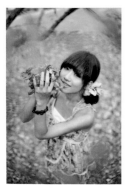

隱藏於台九線裡的私房景點，錯過這裡可是相當可惜喔！

林田山有著濃濃的古早味道，穿梭其中彷彿走入時光隧道。園區中的樹木植物運用穿透式拍法有著很好的效果。特別一提，園區內有廢鐵軌的場景可供拍攝，你不用特地去臥軌拍攝，這是個安全又能得到完美作品的方法喔。全區內的咖啡廳更是日式風格的拍攝好場景，日式建築的透光性運用在光影創作的拍攝手法上，再適合不過。千萬別錯過了這個拍攝地點。整排的員工宿舍也超有日本風味。當然，木造矮房也是不可缺少喔。

▲ Canon 5D ｜ 50mm ｜ F2.0 ｜ 1/125秒 ｜ ISO：125 ｜ 自然光 ｜ 無反光板 ｜ 時間PM4：00

INFORM

1	1_2_咖啡廳前的樹木在綠葉間找到視覺空隙。利用大光圈的特性將綠葉創造出另一種粉性的視覺效果，其照片的Model看起來就像是被輕柔地包圍在那落葉繽紛中。地面上五顏六色的落葉在經過焦段與光圈的搭配後，便形成了意想不到的豔麗色彩。此類構圖無論是橫式、直式皆可嘗試喔
2	

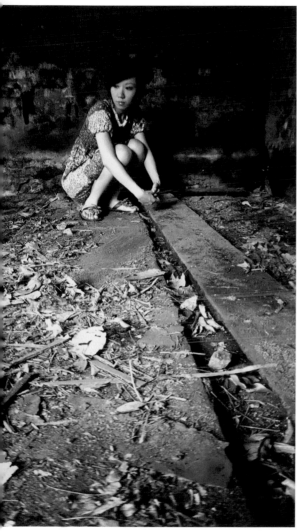

▲ Canon 1000FN｜50mm｜F2.8｜1/400秒｜ISO：400｜自然光｜無反光板｜時間PM3：00

▲ Canon 1000FN｜50mm｜F2.8｜1/400秒｜ISO：400｜自然光｜無反光板｜時間PM4：00

n 1000FN｜50mm｜F1.8｜1/400秒｜ISO：100｜自然光｜無反光板｜時間PM3：00

INFORM

| 1 | 2 |
| 3 | |

1_以俯角方式拍攝，運用木板的視覺延伸，將重點放在Model的焦點上。前景地上的雜亂木條與枯葉增添了幾許的蕭條感。牆面與原木的顏色有強烈的對比。

2_從窗戶自然灑下的午後光線，是最自然的打光方式。感覺是一盞投射光打在Model身上。牆上斑駁的水泥紅磚多了些不安全感。
　　註：本張作品有運用後製將陰影修成愛心形狀。

3_筆者站在廢棄鐵路上，以俯拍方式取景，運用自然的進光將視覺全部集中在Model身上。底片的色澤層次比數位的效果好，邊緣暗角的形成更襯托了Model服裝的顏色。請Model張開雙臂，製造出一種掙脫束縛的情感氛圍。

► Canon 5D ｜ 50mm ｜ F1.6 ｜ 1/200秒 ｜ ISO：200 ｜ 自然光 ｜ 無反光板 ｜ 時間PM4：00

▲ Canon 5D ｜ 50mm ｜ F2.0 ｜ 1/125秒 ｜ ISO：125
自然光 ｜ 無反光板 ｜ 時間PM4：00

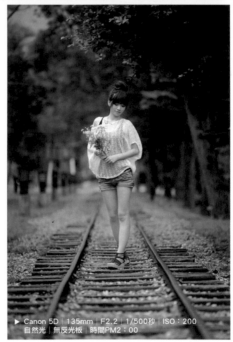

► Canon 5D ｜ 135mm ｜ F2.2 ｜ 1/500秒 ｜ ISO：200
自然光 ｜ 無反光板 ｜ 時間PM2：00

INFORM

1

2	3

1_大光圈鏡頭的拍攝常常能形成夢幻的效果。在樹叢中拍攝時，運用大光圈將周圍樹枝與樹葉襯托出人物。

2_利用廢鐵道的線條延伸，Model輕鬆地走在鐵軌上。大膽使用斜角構圖讓畫面的延伸性增加。

3_鐵路的延伸是常用的一種構圖方式。利用長焦段將前景與後景給予一定程度的霧化，將人物的部分突顯出來。延伸出去的鐵路、碎石與草地色調互相搭配，十分和諧。路邊隨手拾起的花草有時也是一些不錯的道具喔。

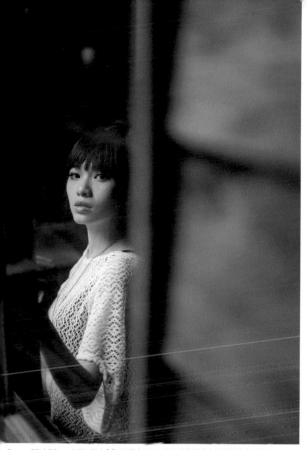

▶ Canon 5D | 50mm | F1.6 | 1/1000秒 | ISO：200
自然光 | 無反光板 | 時間 PM4：00

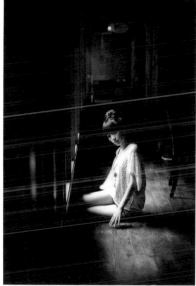

Canon 5D | 50mm | F1./8 | 1/200秒 | ISO：200 | 自然光 | 無反光板 | 時間PM3：00

▲ Canon 5D | 50mm | F2.0 | 1/1250秒 | ISO：400
自然光 | 無反光板 | 時間PM3：00

INFORM

1_運用分割構圖拍攝，在窗外拍攝Model回頭的表情。玻璃反射著窗外的景色，與Model形成對比。在各種拍攝場景時，
　窗戶的運用常常會有意想不到的效果喔！

2_廢鐵道的支撐木架是線形構圖的好工具。將Model巧妙地放置在構圖中，增添許多趣味性。

3_林田山園區內有一間咖啡館，館內的走道在午後總會有一道斜射光，可以運用它帶來的戲劇效果。Model靜靜坐在走道上拍攝，
　運用走道延伸構圖，形成了這張影像，將照片抽色後，增加紅色的色調，多了份孤獨的感覺。

NOTE!
CHAPTER 21 | 花蓮林田山

➡ | 路線建議

從花蓮市經台九線(山線)到了224K，
看到滿妹豬腳往右轉，沿著路標到底
即可抵達。

‼ | 注意事項

園區階梯上下較高，請小心行走。
夏季有小黑蚊請攜帶防蚊用品。
園區內有蛇類出沒，請注意安全。
假日時遊客人潮洶湧，會造成作品品
質的落差。

⊞ | 場景挑選

林田山工作站早期稱作摩里沙卡，曾有
「小上海」之稱。林田山林場遺留的檜
木房舍、運載鐵道也有「花蓮的九份」
之稱。園區內還有間咖啡廳，室內室外
都是取景的好地方。日式風格的矮建築
非常適合人像拍攝，連接園區間的階梯
讓你享受城市中呼吸不到的芬多精。

▣ | 建議器材

機身：數位、底片機身皆可
鏡頭：短、中焦段鏡頭皆建議適用
閃燈：皆可
反光板：以中型反光板為佳

DATA \ 地址：花蓮縣鳳林鎮森榮里林森路20號 | 電話：03-875-1703

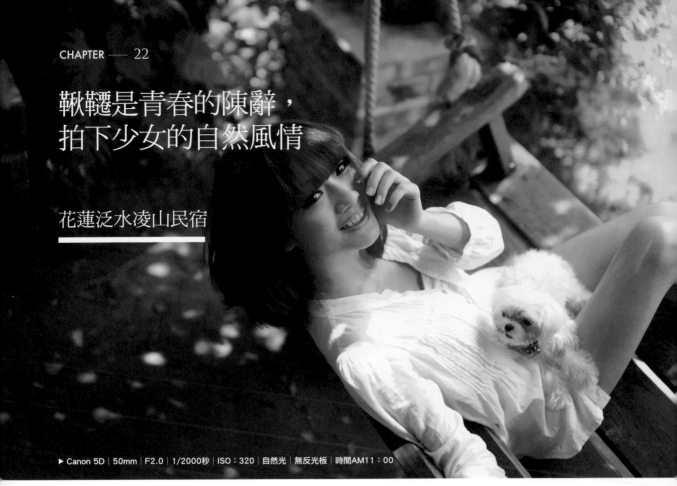

鞦韆是青春的陳辭，
拍下少女的自然風情

花蓮泛水凌山民宿

▶ Canon 5D ｜ 50mm ｜ F2.0 ｜ 1/2000秒 ｜ ISO：320 ｜ 自然光 ｜ 無反光板 ｜ 時間AM11：00

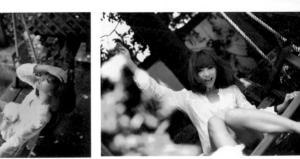

▶▶ Canon 5D ｜ 50mm ｜ F2.0 ｜ 1/3200秒 ｜ ISO：320 ｜ 自然光
　　無反光板 ｜ 時間AM11：00
▶ Canon 5D ｜ 50mm ｜ F2.0 ｜ 1/1000秒 ｜ ISO：320 ｜ 自然光
　　無反光板 ｜ 時間AM11：00

這個坐落在花蓮市郊的自然園區，裡面全是民宿女主人用心栽培的花草植物。四季顏色繽紛，處處皆是方便取景的好構圖。民宿房間的觀星天窗是相當適合運用自然光來進行拍攝的場景，利用單燈離閃的方式就能有很不錯的效果。民宿室外場地更有著草皮、發呆亭、搖椅等場景可拍攝。善用巧思，將服裝與自然的植物色調做搭配，很輕易的就能拍出繽紛亮麗色彩的作品。順帶一提，民宿周邊的小巷弄也別有一番風味，也可納入拍攝場景的名單中喔。

INFORM

1　1_以上三張皆以戶外盪鞦韆為拍攝場景的作品範例。拍攝時可讓Model自行做出肢體表情，鞦韆動態晃動中以不同的角度拍攝，常常
2　　　會有令人滿意的效果。拍攝這篇作品當天豔陽高照，陽光穿過植物落下的光影，讓作品增加了許多光影的多變性。

▶ Canon 5D｜50mm｜F2.0｜1/500秒｜ISO：400｜自然光｜無反光板｜時間AM10：00

▲ Canon 5D｜70-200mm｜F4｜1/4000秒｜ISO：200｜自然光｜無反光板｜時間AM11：00　　▲ Canon 5D｜50mm｜F4.5｜1/320秒｜ISO：200｜自然光｜無反光板｜時間AM9：00

INFORM

1_利用牆上的圍巾與仿古家具襯托出Model的白色服裝。而窗外的陽光撒落進屋內，在Model臉上呈現立體光影的效果。

2_借用民宿擺設的復古單車，請Model站在巷弄間拍攝。此時拍攝時間為上午十一點，頂光嚴重。筆者請Model站在樹蔭下，以避免臉上與身上的白色衣服產生過曝狀況。

3_這張是在室內運用天井的自然光所拍攝。利用白色牆面當背景，並以枕頭棉被當道具，是非常容易得到視覺效果的一種拍攝手法。你可以多多嘗試各種不同運鏡方式，會有驚豔的效果。

| 1 |
| 2 | 3 |

▶ Canon 5D｜70-200mm｜F4｜1/4000秒｜ISO：200｜自然光｜無反光板｜時間AM11：00

▲ Canon 5D｜50mm｜F2.0｜1/100秒｜ISO：400
自然光｜無反光板｜時間AM11：00

▲ Canon 5D｜50mm｜F2.0｜1/1000秒｜ISO：100
自然光｜無反光板｜時間AM10：00

INFORM

1	
2	3

1_園區戶外的綠色隧道顏色效果非常好。利用長焦段鏡頭拍攝，以製造不錯的層次視覺感。對於Model服裝穿搭建議上，盡量以淺色系為主，以利主題突顯。

2_洗手間前的梳妝台。這張照片是利用天花板的自然光線，運用前後景的穿透方式拍攝而成。

3_利用短焦大光圈鏡頭拍攝，將前景霧化，讓視覺聚焦在主題人物上。陽光經過植物照射在Model的髮上，呈現另一種光影的活潑性。

▶ Canon 40D │ 17-50mm │ F11 │ 1/200秒 │ ISO：100 │ 自然光 │ 無反光板 │ 時間PM3：00

泛水凌山手作民宿場景參考

NOTE!
CHAPTER 22 │ 花蓮泛水凌山民宿

➡ │ 路線建議

(1)台九線南下方向
蘇花公路(台9線)進入花蓮後直行嘉里
路，遇家樂福右轉福德路，走到底右
轉嘉里三街。第一個紅綠燈左轉，順
著路經過一座橋，左轉進入地下道，
出來後左手邊即可抵達。

(2)台九線北上下方向
中央路往機場方向走，過北基加油站
第一個紅綠燈左轉(宗達汽車)，順著
路靠右走約一公里即可到達。

‼ │ 注意事項

民宿內的花草植物皆是女主人精心種
植的心血，請勿摘折踩踏。
拍攝時請勿大聲喧譁，以避免擾亂其
他住戶的居住品質。

➕ │ 場景挑選

民宿房間觀星房天花板為天窗方式設
計，白天拍攝時擁有充足的光線，善加
利用就能拍出很不錯的照片品質喔。民
宿戶外空間四季皆生長許多植物，色彩
繽紛亮麗。巧妙運用顏色配置，可使作
品出現色彩豔麗的風格。民宿內的綠色
隧道與發呆亭、搖椅皆是取景的好場
景。善加利用，自然不做作的遊拍風格
非常容易就能出現在你的作品裡。

📷 │ 建議器材

機身：數位、底片機身皆可
鏡頭：短、中焦段鏡頭皆建議適用
閃燈：皆可
反光板：以中型反光板為佳

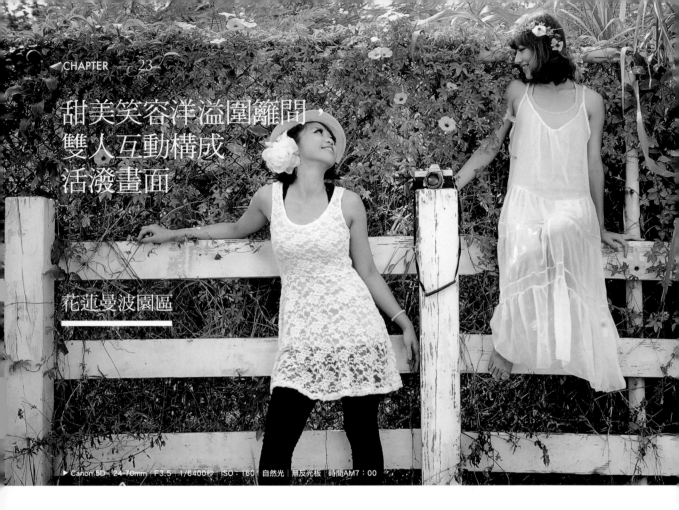

甜美笑容洋溢圍籬間，雙人互動構成活潑畫面

花蓮曼波園區

▶ Canon 5D｜24-70mm｜F3.5｜1/6400秒｜ISO：160｜自然光｜無反光板｜時間AM7：00

來到花蓮曼波海洋生態園區，第一個映入眼簾的就是無邊的綠意一直延伸到地平線的木棧道，還有兩側白色、長長的圍籬。在陽光之下微風擺動長草，人像主題是非常適合拍攝的一個主題。以曼波魚形狀延伸而成的木棧道也是拍攝的一個好選擇，或站或坐都有不同的角度可選擇拍攝。

兩旁的白色圍籬在拍攝當下有種墾丁的錯覺，運用得宜會是為作品加分的超好輔助道具喔。走到木棧道盡頭，可遠眺七星潭與中央山脈海天一色的壯麗美景，白天或晚上都有不同的東海岸面貌。

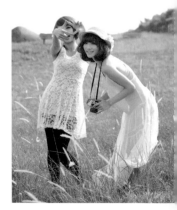

▶ Canon 5D｜70-200mm｜F4｜1/1250秒｜ISO：160｜自然光｜無反光板｜時間AM6：00

INFORM

1. 園區有木造白圍籬是很好的背景。筆者請Model以一上一下的方式拍攝，形成一種有趣的對比。恰巧在兩位Model互看的瞬間，我按下了快門而有了這張作品。

2. Model間的互動以抓拍的方式拍攝。常常能拍到非常自然的笑容與肢體動作。

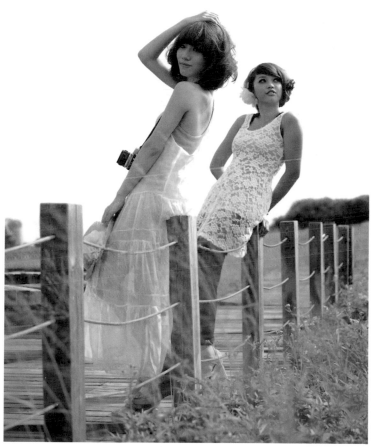

▲ Canon 5D｜70-200mm｜F4｜1/1250秒｜ISO：160｜自然光｜無反光板｜時間AM6：00

▲ Canon 5D｜70-200mm｜F4｜1/1250秒｜ISO：160｜自然光
無反光板｜時間AM6：00

INFORM

1_2_筆者覺得雙Model的拍攝難度比單人拍攝要高，兩人的互動對於構圖與搭配有截然不同呈現。
以上兩張構圖範例提供參考。

| 1 | 2 |

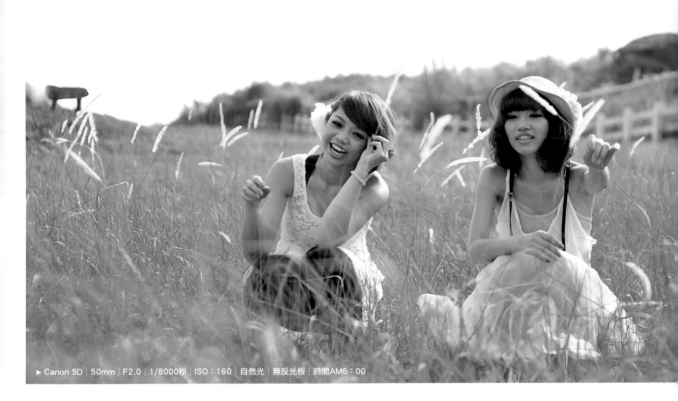

▶ Canon 5D｜50mm｜F2.0｜1/8000秒｜ISO：160｜自然光｜無反光板｜時間AM6：00

◀◀ Canon 5D｜70-200mm｜F4｜1/800秒｜ISO：160｜自然光｜無反光板｜時間AM7：00
◀ Canon 5D｜70-200mm｜F4｜1/800秒｜ISO：160｜自然光｜無反光板｜時間AM7：00

INFORM

1	
2	3

1_Model間的互動運用抓拍的方式拍攝。常常能拍到非常自然的笑容與肢體動作。

2_此刻的陽光已經漸漸升高，筆者很喜歡陽光穿透在雪紡紗上的感覺。背面的陽光也為Model打出了些許的髮絲光。這種光色的效果很不錯

3_筆者請Model蹲在草叢間，利用層次感和Model表情製造出可愛的作品。

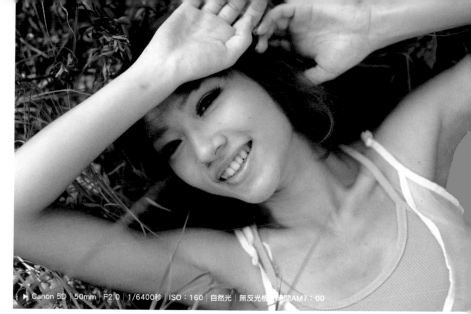

► Canon 5D｜50mm｜F2.0｜1/6400秒｜ISO：160｜自然光｜無反光板｜時間AM7：00

Canon 5D｜70-200mm｜F4｜1/1600秒｜ISO：160
自然光｜無反光板｜時間AM7：00

▲ Canon 5D｜70-200mm｜F4｜1/1600秒｜ISO：160｜自然光｜無反光板｜時間AM7：00

INFORM

1_Model靠在圍籬上享受著日光。利用斜角方式構圖，使作品更具張力。註：此片圍籬在筆者拍攝結束後因為道路改建工程馬上被拆除了。

2_運用俯拍角不留下Model的笑容此法也受到許多攝影師的喜愛。

3_用不同的視角看世界，多嘗試各種不同的方式拍攝，會有很多創新的視覺衝擊喔。

NOTE!
CHAPTER 23｜花蓮曼波園區

➡｜路線建議

1.花蓮市往尚志路方向，走到底接華西路，經東華大學美崙校區(原花蓮教育大學)到底即可抵達。

2.台九線南下方向，過了北埔中油加油站Y行路口往左(過大漢技術學院)第二個紅綠燈左轉到底抵達七星潭。沿著路標即可抵達。

‼｜注意事項

進入草地請小心蚊蟲與石塊，小心行走，避免滑倒。請隨手帶走垃圾，保持園區清潔。

➕｜場景挑選

園區內廣大的草坪是絕美的夢幻場景，試著請模特兒奔跑，再以動態拍攝方式運鏡，讓作品增加許多的活潑性。草地間點綴著許多白色、黃色小雛菊，嘗試利用低角度拍攝會有不同的視覺感受喔。甚至請模特兒躺在草地運用高角度拍攝，以白色圍籬當做背景，並和模特兒服裝做一些顏色變化，也不失為一種增加作品視覺感的手法喔。

📷｜建議器材

機身：數位、底片機身皆可
鏡頭：全焦段鏡頭皆建議適用
閃燈：皆可
反光板：以大型反光板為佳

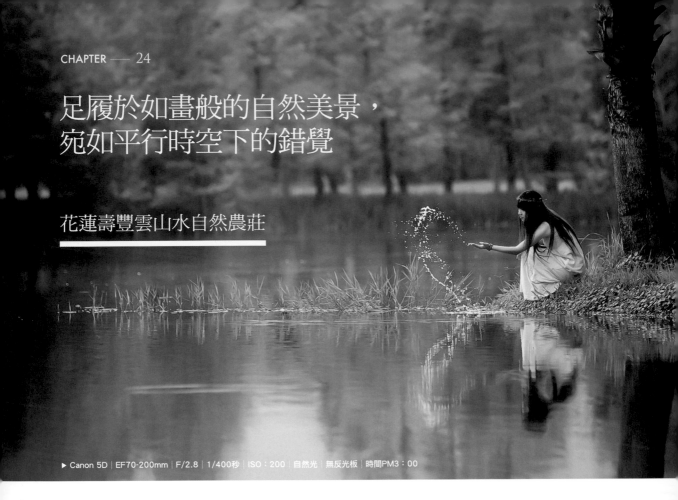

足履於如畫般的自然美景，
宛如平行時空下的錯覺

花蓮壽豐雲山水自然農莊

▶ Canon 5D ｜ EF70-200mm ｜ F/2.8 ｜ 1/400秒 ｜ ISO：200 ｜ 自然光 ｜ 無反光板 ｜ 時間PM3：00

還記得嗎？林依晨拍攝黑松汽水廣告的場景，湖光山色的美麗是攝影玩家們趨之若鶩的拍攝地點。早晨薄薄的霧氣飄在四公頃的人工湖面，幾隻悠閒的鵝群優遊徜徉在自然美景中，這裡座落於中央山脈與海岸山脈之間，是個不可多得的拍攝景點。人像攝影尤是，不管是春夏秋冬各種季節都可以拍出非常有風格的作品。靜心觀察每個角落，都會發現令人意想不到的場景喔。現在帶著你的攝影師之眼與裝備，輕鬆拍攝花蓮的美麗。

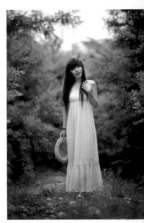

▶ Canon 5D ｜ EF70-200mm ｜ F/2.8 ｜ 1/500秒 ｜ ISO：320 ｜ 自然光 ｜ 無反光板 ｜ 時間PM2：00

INFORM

| 1 | 1_隨手拾起路邊的藤蔓植物打造女神場景。Model蹲在岸邊撥水，利用平靜湖面的倒影協調著對應性。在拍照片時，我印象中站的很遠，我使用望遠端拍攝Model還差點掉進了水裡，拍攝時攝影者本身與Model都要注意喔！拍攝時快門數是關鍵。建議使用連拍方式成功率會大大提升。 |
| 2 | 2_有時在不經意的時候會發現讓人驚豔的場景。拍攝當天天氣有點陰，所以在角落的林道間使用長焦段鏡頭拍攝時，可利用焦段壓縮的特色，製造出迷濛的效果。以平行的視角拍攝讓綠色與米白色相互對比，突顯出Model的可愛表情 |

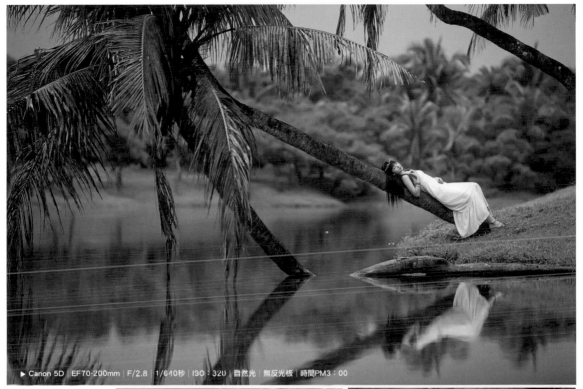

► Canon 5D｜EF70-200mm｜F/2.8｜1/640秒｜ISO：320｜自然光｜無反光板｜時間PM3：00

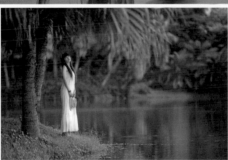

▲ Canon 5D｜EF70-200mm｜F/2.8｜1/250秒｜ISO：200
自然光｜無反光板｜時間PM3：00

▲ Canon 5D｜EF70-200mm｜F/2.8｜1/400秒｜ISO：320
自然光｜無反光板｜時間PM2：00

INFORM

1

2

1_雲山水湖岸的另一角有棵傾斜的椰子樹，我請Model躺在傾斜的椰子樹上。一樣利用湖面的倒影，再利用三分構圖法，讓整張影像增加豐富
　感。偶爾湖面會有白鵝划過水面，但這次拍攝時白鵝都在岸上，如果運氣好，可以等待白鵝經過，再收入影像中會有一種更驚奇的效果呢！

2_湖邊的兩棵椰子樹與寧靜的湖面形成對比，讓Model本體在整張照片上完全突顯出來。

3_利用綠葉間的層次將前、中、後景分別出來，斜線分割方式也是種特別的構圖角度。Model的表情恰巧彷彿在思考些什麼。

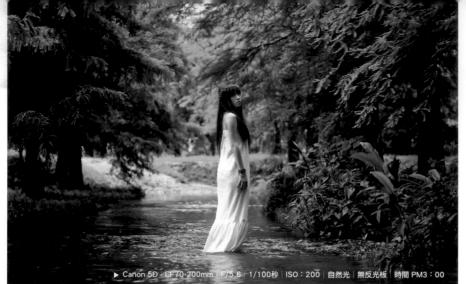

▶ Canon 5D｜EF70-200mm｜F/5.6｜1/100秒｜ISO：200｜自然光｜無反光板｜時間 PM3：00

◀ Canon 5D｜EF70-200mm｜F/4｜1/80秒｜ISO：200｜自然光
無反光板｜時間PM3：00

◀ Canon 5D｜EF70-200mm｜F/5.6｜1/500秒｜ISO：200｜自然光
無反光板｜時間PM2：00

INFORM

| 1 |
| 2 |
| 3 |

1_流入人工湖前的水道也是必拍的場景之一。光線從兩旁的樹中間灑進，腳下的水流潺潺流過。Model的服裝與樹林形成差異，
　　這樣就能把Model側身回頭的肢體襯托出來。

2_大膽地將Model放在構圖的正中央，光線從上方灑落。利用背景的迷濛製造幻影，再搭配著Model的肢體彷彿在等待著希望。

3_拍攝當天天氣超好，陽光從樹林間灑落，陰影與陽光間的對比非常明顯。包括Model身上的陰影也是照片呈現的重點

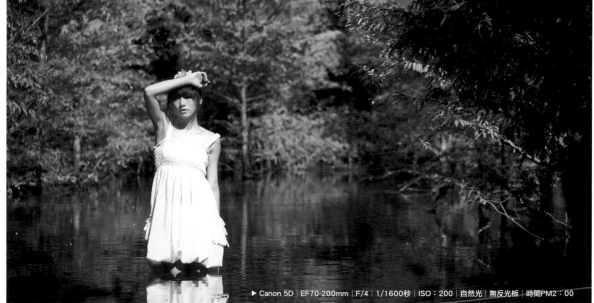

▶ Canon 5D | EF70-200mm | F/4 | 1/1600秒 | ISO：200 | 自然光 | 無反光板 | 時間PM2：00

◀◀ Canon 5D | EF70-200mm | F/5.6 | 1/1250秒
ISO：200 | 自然光 | 無反光板 | 時間PM2：00

◀ Canon 5D | EF35mm | F/2.0 | 1/2000秒 | ISO：200
自然光 | 無反光板 | 時間PM4：00

1
2

INFORM

1_這次拍攝很幸運，巧遇因園區民宿施工，主人將人工湖的入水處擋起。我正頭痛勘景時卻發現了拍攝這兩張照片的美麗場景。便請Model進入水中，站在兩旁樹木的中間位置，利用五彩豔麗的樹木將Model的服裝顏色與肢體襯托出來。水面的波紋也增添了畫面的律動性。

2_將構圖一分為二，Model肢體的明亮與樹木陰影呈現對比。午後兩點的豔陽有頂光之虞。拍攝時需要多加注意。

3_拍攝時陽光已稍微呈現斜射光，運用微逆光的方式拍攝讓Model肢體與草地的色調互相輝映。

NOTE!
CHAPTER 24 | 花蓮壽豐雲山水自然農莊

➡ | 路線建議

花蓮台11丙線直行，遇見Y型的大路口(前方有間7-11)，順著左方大馬路直行至豐坪，路過11丙公路14k(右方曾有一個大風車)，碰到第一個閃黃燈左轉進入直行後左轉進入社區道路，前行100公尺後右轉即可抵達。

!! | 注意事項

民宿主人目前開放外圍的部份，免費讓遊客與愛好攝影朋友參觀與拍攝。但前一陣子消息傳出，民宿主人為了太過吵鬧與髒亂的原因停止開放。所以請各位攝影人發揮公德心，保持肅靜，以免影響其他旅客之權益。還有，請隨手帶走垃圾，別污染了這片美麗的風景與民宿主人努力維持的品質。

⊞ | 場景挑選

因目前雲山水自然農莊已規劃成為個人住宅或民宿方向營業，民宿內部謝絕參觀，我們可以沿著湖邊道路選擇拍攝場景。其中的蜿蜒小路有時做些小探險會有意想不到的發現喔。湖面傾倒的椰子樹也是不可多得的自然道具，拍攝時可將山光水色與湖面倒影融合在作品裡。試著把構圖與想法融合創作，很容易會有讓你意想不到的效果喔！

在雲山水自然農莊你可以脫下鞋子與水面做肌膚之親。樹林間的小溪更是大推薦的取景地點，只要放下城市裡的束縛，放輕鬆，美景就會一一呈現。

◰ | 建議器材

機身：數位底片不拘。消費機種建議具有變焦與微距性能機種為佳。

鏡頭：建議使用廣角與長焦段鏡頭拍攝。

閃燈：以壓光技巧搭配閃燈作用可拍出大氣勢的作品。

廣角鏡的運用可以大氣地將花蓮的好山好水全都納入你的作品裡，長焦段的鏡頭能把自然的林道層次化成美麗又夢幻的氛圍，仿佛置身在國外的風景中。

貼心小建議\花蓮壽豐雲山水自然農莊為戶外的自然場景，
遮陽帽、防曬用品與防蚊液是不可缺少的。

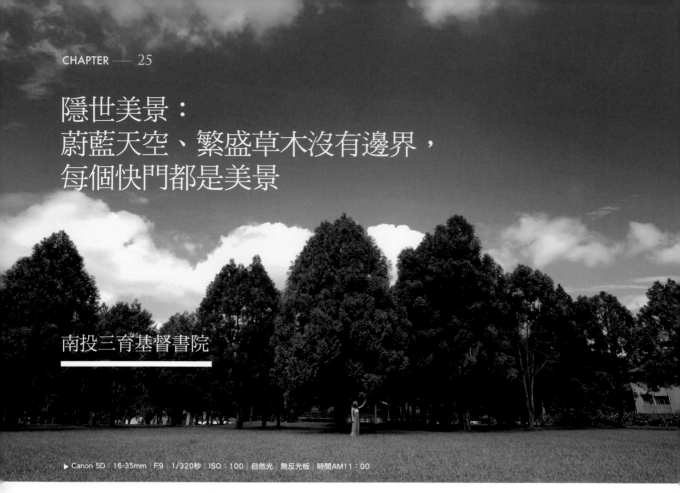

隱世美景：
蔚藍天空、繁盛草木沒有邊界，
每個快門都是美景

南投三育基督書院

▶ Canon 5D｜16-35mm｜F9｜1/320秒｜ISO：100｜自然光｜無反光板｜時間AM11：00

▲ Canon 5D｜12-24mm｜F.8｜1/40秒｜ISO：100｜自然光｜無反光板｜時間AM8：00

隱藏在南投縣魚池鄉的三育基督書院是內行人才知道的場地，進入三育基督書院後，首先映入眼簾的就是長長無盡的林蔭大道。運用長焦段鏡頭的優勢，即能輕易取得非常好的作品效果，是一個非常好拍的景點。學區還有奔跑到腿軟的大草地，非常適合人帶景的創作寫真方式。這裡是筆者大力推薦的拍攝地點。如果想拍攝青春系學院風，或是婚紗風格創作，這裡是不可多得的好場景。

INFORM

1 ｜ 1_利用大片綠地和藍天拍攝人帶景的構圖方式，將人物巧妙地融入在景物當中巧妙協調著顏色的搭配性。難度不高卻很有視覺效果。

2 ｜ 2_三育學院原內有超大片的草坪和林道可供拍攝，非常適合人帶景的拍攝方式。

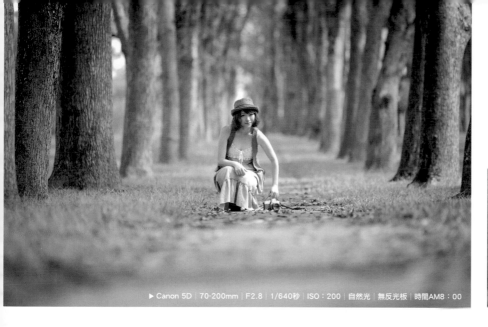

▼ Canon Canon 5D | 70-200mm | F2.8 | 1/640秒
ISO：200 | 自然光 | 無反光板 | 時間AM8：00

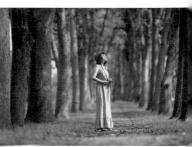

▶ Canon 5D | 70-200mm | F2.8 | 1/640秒 | ISO：200 | 自然光 | 無反光板 | 時間AM8：00

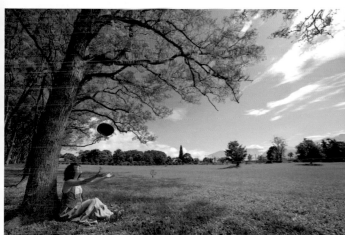

▲ Canon 5D | 16-35mm | F9.0 | 1/400秒 | ISO：100 | 閃燈 | 無反光板 | 時間AM9：00　　　▲ Canon 5D | 16-35mm | F9 | 1/250秒 | ISO：100 | 自然光 | 無反光板 | 時間AM10：00

INFORM

1_兩旁的樹木是不錯的取景構圖，利用長焦段鏡頭可拍出日系風格。Model服裝顏色也是關鍵之一，不建議穿與背景對比強烈的顏色。
2_利用超廣角鏡頭製造誇張的視覺張力，讓樹木與樹枝的延展性更強烈。天空與樹木還有草地的斜線與平行構圖有著不雜亂的協調性。
3_平穩地將Model放在構圖正中央是成功率很高的方式。善用小道具再配合Model的肢體動作，有種沐浴在陽光下的輕柔感。
4_三育學院園區內的林蔭大道也是許多中部婚紗業者常常取景的一個超熱門景點。

| 1 | 3 |
| 2 | 4 |

▶ Canon 5D｜16-35mm｜F9｜1/400秒｜ISO：100｜自然光｜無反光板｜時間AM10：00

▲ Canon 5D｜70-200mm｜F5.6｜1/4000秒
ISO：100｜自然光｜無反光板｜時間AM10：00

| 1 | 1_高山的天空清新蔚藍，拍攝時只須縮小光圈即能拍出不錯的效果。運用平穩的二分法構圖，美景就能輕易取得。 |
| 2 | 2_利用Model的服裝的顏色與樹木和草皮的對比為這張照片的基礎色調。後製時將顏色的對比度稍降，營造出悠閒郊遊的感覺。 |

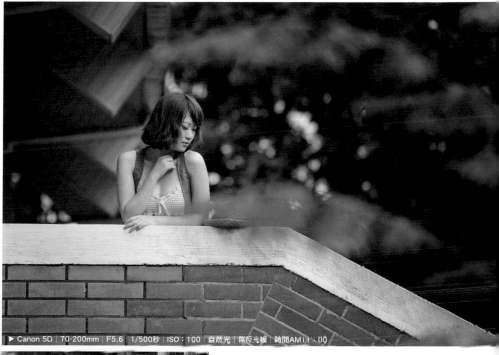

▶ Canon 5D | 70-200mm | F5.6 | 1/500秒 | ISO：100 | 自然光 | 無反光板 | 時間AM11：00

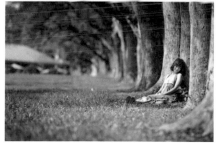

▲ Canon 5D | 70-200mm | F2.8 | 1/3200秒 | ISO：200
自然光 | 無反光板 | 時間AM9：00

<div>
1
</div>
<div>
2
</div>

INFORM

1_使用樹木當作前景強化出人物的表情，階梯的紅色磁
 磚與人物的背心顏色對應。階梯白色扶手的線條正
 好將視覺導向人物主體的部份。

2_以平角度拍攝，將草地的部份佔去近三分之二的構
 圖可以讓綠地與樹木的顏色區分出來。Model悠閒地
 靠在樹旁，營造出輕鬆的氛圍。

NOTE!
CHAPTER 25 | 南投三育基督書院

➡ | 路線建議

1.中山高→中清交流道→中彰快速道路
→台14→台21→魚池→三育基督書院
2.中二高→名間交流道→台16→水里
→台21→魚池→三育基督書院
3.中潭公路往埔里方向，中潭公路下
坡轉彎紅綠燈右邊往魚池鄉方向，不
要進市區繼續往下，下一個路口即有
往三育基督書院的指標，沿指標走即
可抵達。

!! | 注意事項

星期日至星期五，上午8：00至下午
5：00參觀開放時間。
為維持良好的環境請勿隨意留下垃
圾。

⊞ | 場景挑選

三育基督書院是許多偶像劇取景的場
所，也是熱門的婚紗拍攝地點，佔地
五十多公頃。進入校門首先映入眼簾
的綠色隧道讓人感受靜謐的悠閒。情
人步道、林蔭大道、石頭公園、杉林
營火場、戶外探索體驗場都是不可多
得的拍攝場景。

◧ | 建議器材

機身：數位機身建議
鏡頭：超廣角、中焦段鏡頭皆
　　　建議適用
閃燈：建議使用自然光拍攝
反光板：以大型反光板為佳

貼心小建議 \ 運用顏色的對比是拍攝此場景的好方式。超廣角鏡的應用在這裡可以獲得絕佳的釋放。　　　　　**DATA** \ 南投縣魚池鄉魚池村瓊文巷39號

光影交錯與
地中海風情相映成趣

墾丁摩菲民宿

▶ Canon 5D MARK II │ 17-40mm │ F5.6 │ 1/100秒 │ ISO：100 │ 自然光 │ 無反光板 │ 時間AM10：00

獨立式的建築民宿白牆，藍窗流露出濃濃的愛琴海風味。庭院花草色彩繽紛，是取
景搭配的不敗選擇。白天室內的透光性非常好，對於作品的呈現大大加分。若想以室
內場景為拍攝背景，此民宿是個不錯的選擇。

▶ Canon 5D MARK II │ 17-40mm │ F5.6 │ 1/2000秒 │ ISO：100 │ 自然光 │ 無反光板 │ 時間AM10：00

INFORM

| 1 | |
| 2 | |

1_2_以上兩張作品皆是利用上午直射光線經過天井橫樑造成的光影來呈現出創意的手法。利用日光斜射方向將作品的重點落於Model
的表情上，讓作品的故事性大大加分。

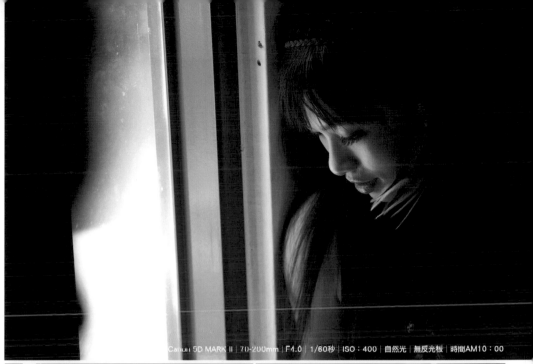

Canon 5D MARK II｜70-200mm｜F4.0｜1/60秒｜ISO：400｜自然光｜無反光板｜時間AM10：00

▲ Canon 5D MARK II｜70-200mm｜F5.6｜1/640秒｜ISO：200
自然光｜無反光板｜時間AM10：00

▲ Canon 5D MARK II｜50mm｜F2.0｜1/640秒｜ISO：200
自然光｜無反光板｜時間AM10：00

INFORM

1_2_與前頁兩張作品相同，皆是利用光的特性表現作品的力度。不同的是此兩張作品是運用窗外進入的光線將作品的亮與暗的特色完全區分出來。這樣一來就能巧妙地將Model的肢體與表情完美呈現出來。

3_運用窗外大量光線與前景的搭配，提升作品的和諧度。刻意將Model手部動作超出構圖之外，讓作品衍生出更多的猜測想法。

▶ Canon 5D MARK II │ 50mm │ F2.0 │ 1/320秒 │ ISO：400 │ 自然光 │ 無反光板 │ 時間AM9：00

▲ Canon 5D MARK II │ 70-200mm │ F4.0 │ 1/1600秒
ISO：320 │ 自然光 │ 無反光板 │ 時間AM9：00

INFORM

| 1 | 1_在戶外拍攝時，細心觀察Model與光影間的互動，常常會有令人驚喜的變化。筆者請Model站於左邊樹蔭暗處，以便膚色不至於過曝，而右邊綠色植物的光影與左邊的樹蔭也巧妙地有關聯。Model服裝與庭園植物色彩上的搭配也可互相呼應。 |
| 2 | 2_運用多層次景深的構圖方式增加作品的透視性，Model回眸一笑更令作品增添活躍性。筆者建議可多嘗試各種不同的構圖運鏡方式，讓作品多一點變化。 |

▶ Canon 5D MARK II ｜ 70-200mm ｜ F4.0 ｜ 1/800秒 ｜ ISO：100 ｜ 自然光 ｜ 無反光板 ｜ 時間AM11：00

摩非民宿實景建議

```
┌───┐
│ 1 │
├───┤
│ ✕ │
└───┘
```

INFORM

1_運用長焦段鏡頭拍攝Model而在二樓陽台的互動，玩樂之間的拍攝有著自然不做作的效果。前景與背景之間的色調搭配，讓整張構圖更加豐富。

NOTE!
CHAPTER 26 ┃ 墾丁摩非民宿

➡ ┃ 路線建議

下南州交流道，於楓港接26號省道（屏鵝公路）經車城、恆春、南灣，續行至墾丁路與和平巷口，轉左入和平巷，即可抵達Morpheus摩非民宿。

客運：搭乘墾丁列車（24小時皆有班車），可於和平巷口下車轉左入和平巷，即可抵達。

‼ ┃ 注意事項

拍攝時請降低音量，以維護其他房客的居住品質。

➕ ┃ 場景挑選

三樓的天井橫梁的光影應用是創作的好地方，善用光影間的樂趣成功率可大大提升。房間內充滿濃濃地中海風情的陳設也是不同於一般場景的好風格。拍攝餐廳時可運用多框架式的穿透拍攝，會有不錯的效果。

📷 ┃ 建議器材

機身：數位、底片機身皆可
鏡頭：短、長焦段鏡頭皆建議適用
閃燈：皆可
反光板：以中型反光板為佳

DATA \ 營業時間：屏東縣恆春鎮墾丁里和平巷67號 ｜ (08)8861236 8862602 ｜ 訂房時間：08：00 am ~ 24：00 pm

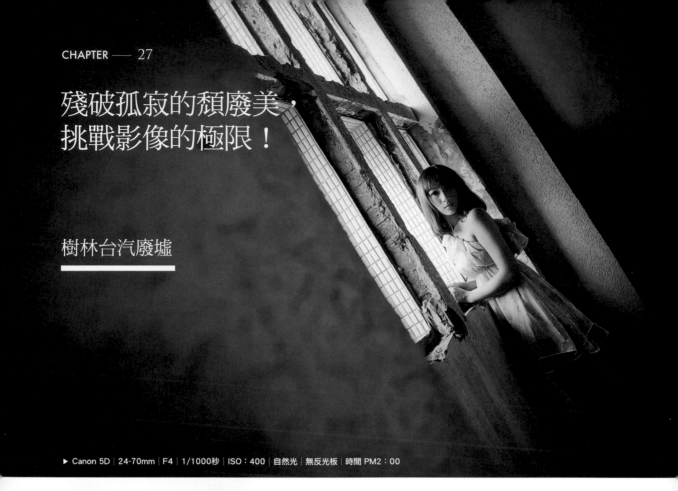

殘破孤寂的頹廢美，
挑戰影像的極限！

樹林台汽廢墟

▶ Canon 5D｜24-70mm｜F4｜1/1000秒｜ISO：400｜自然光｜無反光板｜時間 PM2：00

本處原本是台汽維修廠，現今已荒廢，年久失修的場地成為充滿詭譎與不安感的場景。場地範圍頗大，其中包含了建築廢墟、森林、嘻哈塗鴉牆等風格不同的拍攝點，是一個顏色對比性很高的地方，非常適合挑戰創作手法的攝影人拍攝。在這裡拍攝往往就可以耗掉一整天的時間，做好各種的主題規劃就能拍攝出多種不同的主題變化。搖滾、詭譎、頹廢更甚至於強烈對比反差，就等著你來挑戰自己的創作基因、挑逗你的視覺神經、釋放心中蠢蠢欲動的創意。讓我們一起熱血吧！

INFORM

1
2

1_2_廢墟裡的頹廢感與殘破不堪的建築只要運用色溫的變化就可營造出孤單的氛圍。光由窗外進入，以斜角構圖拍攝。

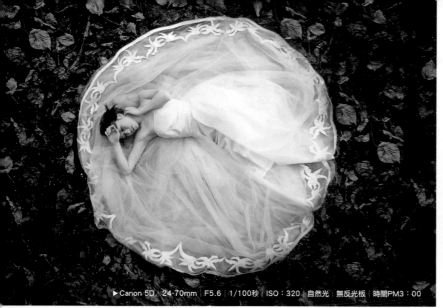

▼ Canon 5D｜17-40mm｜F5.6｜1/40秒｜ISO：200
自然光｜無反光板｜時間PM3：00

▶ Canon 5D｜24-70mm｜F5.6｜1/100秒｜ISO：320｜自然光｜無反光板｜時間PM3：00

▲ Canon 5D｜100mm｜F4.0｜1/1600秒｜ISO：200｜自然光｜無反光板｜時間PM3：00

▲ Canon 5D｜100mm｜F35｜1/1250秒｜ISO：200
自然光｜無反光板｜時間AM10：00

INFORM

1	3
2	4

_此場景有許多落葉，拍攝當時正巧身旁的樹不難攀爬，筆者便爬上Model的正上方拍攝（請注意安全）。落葉下的白紗襯托出浪漫的美感。建議拍攝時嘗試各種構圖角度與焦段的變化。

_此張照片是從二樓往下拍攝，Model本身在一樓往上仰姿勢表現出一種等待救贖的氛圍。請注意！二樓無任何保護的圍欄，高度相差約30公尺，請各位攝影者做好安全措施喔。

_此場景以仰角拍攝。光從上方進入，所以Model服裝的細節都還能保留。樹的高度其實並不高，呈現的視覺張力卻很不錯。但樹林裡的蚊蟲較多，進入前請先準備好防蚊液。

_拍攝當天上午是陰天，所以沒有頂光的困擾。運用Model的民俗風色彩服飾與後方的綠色做襯托，採平角拍攝就能得到不錯的拍攝效果。

▶ Canon 5D｜100mm｜F3.5｜1/1000秒｜ISO：200｜自然光｜無反光板｜時間AM10：00

▲ Canon 5D｜100mm｜F3.5｜1/2000秒｜ISO：200
自然光｜無反光板｜時間PM3：00

▲ Canon 5D｜100mm｜F3.5｜1/2000秒｜ISO：200
自然光｜有反光板｜時間PM3：00

INFORM

1
2

1_場景內的一處積水也是取景的好角度，運用水的反射效果營造出影像對比的美感。

2_兩側的樹木有著不同顏色的對比。視覺的延伸線帶入Model後方道路的盡頭。光從上方灑落，巧合地形成了三種不同的世界。

3_路邊隨手撿來的小公仔也能成為拍攝的道具。以低角度拍攝，以彌補帽子遮蓋臉部的陰影。地上還留有生存遊戲結束後的BB彈，結果反倒成了迷幻的泡影。

▲ Canon 5D｜100mm｜F3.5｜1/1000秒｜ISO：200｜自然光｜無反光板｜時間PM4：00

Canon 5D｜50mm｜F1.8｜1/6400秒｜ISO：100｜自然光｜無反光板｜時間PM4：00

1	2	3		INFORM

1_運用逆光，你也可以拍出日系風格的寫真。

2_銹蝕的門板與爬藤植物也是取景的好地方。光從Model右斜上方進入，銹蝕的門板與Model白皙的皮膚成了對比。

3_運用植物的生長方向將Model包在構圖之內。細心觀察每個場景，都會有意想不到的驚喜喔！

NOTE!
CHAPTER 27｜樹林台汽廢墟

➡｜路線建議

樹林台汽廢墟位置位於新莊中正路上。若由迴龍方向往浮州橋方向，由中正路口往右走，會看到一條高架鐵路橫跨過馬路，底下就是樹林台汽廢墟。若以板橋方向前往，則是過了浮州橋後，往前約一公里即可到達。

‼｜注意事項

廢墟中因長期無人看管，有野狗出沒，請特別注意。此場地也是生存遊戲愛好者的天堂，所以地面會有交戰後殘留的BB彈，行走時要小心。
在手方建築之挑高場景無任何保護欄杆，拍攝時請嚴加注意與小心建築內之樓梯無依靠扶手，上下樓梯請注意安全。

➕｜場景挑選

樹林台汽廢墟內有許多種拍攝方式。廢棄建築內有許多面完整的塗鴉牆，做創作攝影也非常適合。建築旁的樹木也是不錯的取景地點，水泥路面配合兩旁色調不一的樹種有著絕佳的對比。左方第一棟建築中的挑高場景很適合使用人帶景的方式。

📷｜建議器材

機身：數位機身尤佳
鏡頭：廣角、中焦段鏡頭建議用
閃燈：廢墟場景可使用燈光技法拍攝
反光板：以中型反光板為佳

貼心小建議 ＼ 因場地長期無人看管整理，所以不可避免會有蚊蟲與跳蚤出現，請攜帶防蚊液與防蟲藥品，以備不時之需。建議採團體方式拍攝，人多比較安全。

2

唯美
写真手帖

攝影師的30個
私房台灣拍攝景點

PART 2
行家才知道,全台私房拍攝大揭祕

專業級

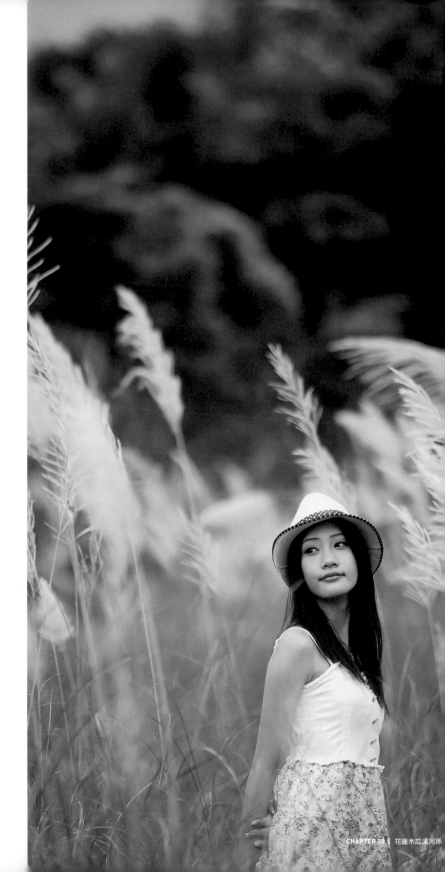

秋季限定————

甜根子草營造出的夢幻雪白國度

花蓮木瓜溪河床

秋天是屬於芒草紛飛的季節。花蓮木瓜溪河床的甜根子草因品種特殊，生長高度較高，所拍攝出來的效果特別夢幻。運用隨風飄擺的甜根子草搭配景深效果的運用，彷彿置身於雪白的國度。拍攝時建議使用平視角度運鏡，因為河床地大多為礫石，所以盡量避免構圖的雜亂。甚至於運用半身構圖也能達到作品所需的氛圍。大景拍攝則視天氣狀況決定。若有藍天，以壓光方式搭配芒草則會有不同的效果。

（以筆者經驗而言，花蓮天氣在下午兩點之後雲就會從中央山脈湧出，斜射光在東部是可遇不可求的光感。）

INFORM

1_運用長焦段製作出人物與背景芒草的層次感，故意不將Model置於構圖中央這樣反而會有種跳脫出傳統拍攝的規範。

▶ Canon 40D｜7-200mm｜F2.8｜1/1000秒
ISO：320｜無閃燈｜無反光板｜時間AM10：00

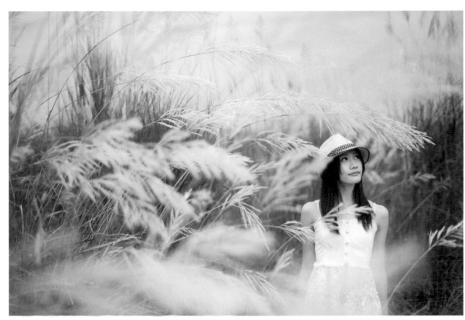

▲ Canon 40D｜30mm｜F1.4｜1/6400秒｜ISO：320｜自然光｜無反光板｜時間AM9：00

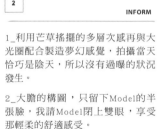

1_利用芒草搖擺的多層次感再與大光圈配合製造夢幻感覺，拍攝當天恰巧是陰天，所以沒有過曝的狀況發生。

2_大膽的構圖，只留下Model的半張臉，我請Model閉上雙眼，享受那輕柔的舒適感受。

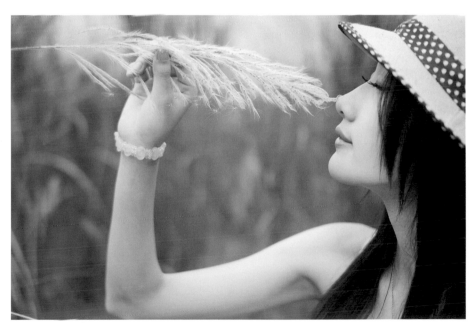

▲ Canon 40D｜30mm｜F1.4｜1/6400秒｜ISO：320｜自然光｜無反光板｜時間AM9：00

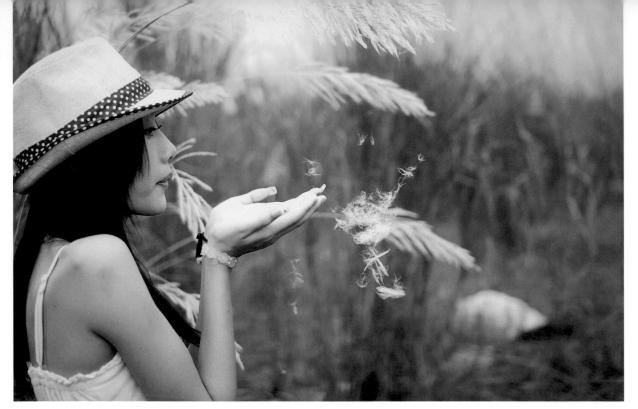

▲ Canon 40D｜30mm｜F1.8｜1/2500秒｜ISO：320｜自然光｜無反光板｜時間/ AM9:00

▲ Canon40D｜70-200mm｜F2.8｜1/1250秒｜ISO：320｜自然光｜無反光板｜AM10:00

1

2

INFORM

1_這應該也是拍攝芒草主題中最常用的一種手法吧。讓掌心裡的芒草隨風飄散,這種拍攝方式中,快門速度的控制是很重要的。

2_Model側身的效果搭配著隨風搖擺的芒草,有種輕快的節奏感,多嘗試構圖方式,就會得到新的經驗與想法喔。

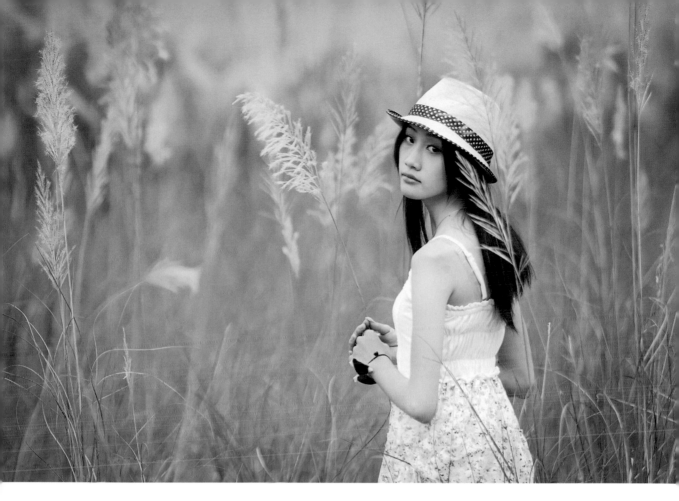

1 | INFORM

請Model轉身凝望的身影,筆者特意與Model平行拍攝,將芒草的部分充
滿整張構圖,再運用長焦段鏡頭拍出獨特的層次感。

▲ Canon40D│70-200mm│F2.8│1/1250秒│ISO:320│自然光│無反光板│AM10:00

NOTE!
CHAPTER 28│花蓮木瓜溪河床 ──────────────────────────

路線建議　台九線南下方向至木瓜溪大橋中段,切入路旁小路開至盡頭。以徒步方式進入木瓜溪河床地。北上方向請下木瓜溪大橋後迴轉。

建議器材　機身: 數位、底片機身皆可│鏡頭:短、長焦段鏡頭皆建議適用│閃燈: 皆可│反光板:以中型反光板為佳

場景挑選　身處滿滿的芒草中,利用層次感找出空隙,運用大光圈製造朦朧的幻覺,再將模特兒突顯出來,這是一種安全且成功率極高的手
法。另一種建議方式則是選擇長焦段鏡頭拍攝,利用景深層次將模特兒突顯出來,而甜根子草的輕淡色調則成為溫暖的背景。

注意事項　河床地佈滿卵石,行走時請多加小心注意。

網路最夯 ————————————

台灣難得的絕美
湛藍湖景
挑戰達人級攝影作品

南投忘憂森林

近年來，這個地點在網路上非常火熱。
林間參天枯樹與湖水間的相互對應偶爾
薄霧飄渺時而陽光穿透在這個夢幻般的
場景。拍攝與創作手法各有不同，最常
見的拍攝方式就是以婚紗與女神天使此
類的主題創作。打造天使或女神般降臨
的作品風格在這裡很容易就可以達成。
高山地區天氣轉變非常快，注意天氣的
變化，不過十分鐘，拍出的結果往往會
讓你得到兩種截然不同的效果。忘憂森
林是一個非常適合挑戰自我的人像寫真
極限場所。

INFORM

1_利用超廣角的張力將Model置於左方，與
右方枯樹形成對立的構圖。Model的肢體也
經由廣角鏡的張力拍攝出完美的身材比例。

▶ Canon 1000FN｜50mm｜F2.0｜1/400秒
ISO：100｜自然光｜無反光板｜時間PM3：00

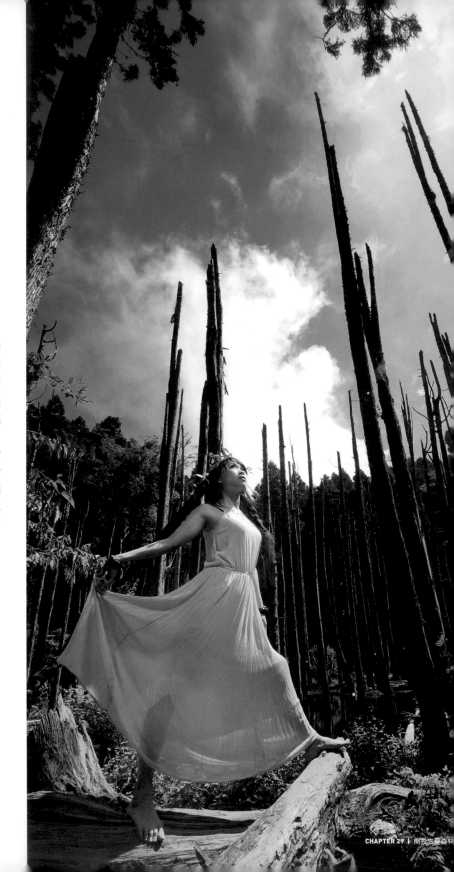

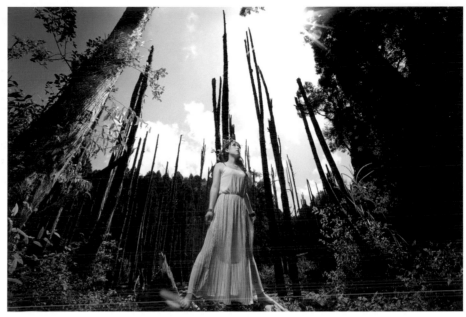

▲ Canon 1000FN ｜ 50mm ｜ F2.0 ｜ 1/400秒 ｜ ISO：100 ｜ 自然光 ｜ 無反光板 ｜ 時間PM3：00

1

2

INFORM

1_同樣使用超廣角鏡頭拍攝。運用
嚴重變形的視覺張力，使四周的樹
木全部向畫面上方集中，Model的
姿勢讓整張構圖的基礎在視覺上更
為穩定。服裝的顏色恰巧與身後的
枯樹林讓Model突顯出來。

2_運用湖中枯樹的線條帶出Model
的肢體，將閃燈出力縮小使背景的
亮度減低，再以Model的肢體與表
情為重點，以提升Model的皮膚質
感與全景的反差。

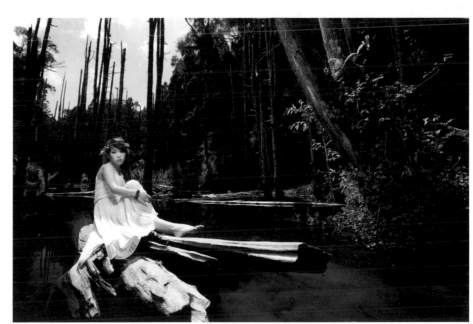

▲ Canon 1000FN ｜ 50mm ｜ F2.0 ｜ 1/400秒 ｜ ISO：100 ｜ 自然光 ｜ 無反光板 ｜ 時間PM3：00

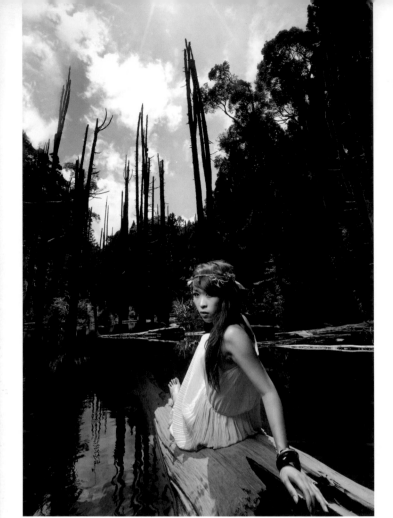

▲ Canon 1000FN｜50mm｜F2.0｜1/400秒｜ISO：100｜自然光｜
無反光板｜時間PM3：00

▲ Canon 1000FN｜50mm｜F2.0｜1/400秒｜ISO：100｜自然光｜無反光板｜時間PM3：00

▲ Canon 1000FN｜50mm｜F2.0｜1/400秒｜ISO：100｜自然光｜
無反光板｜時間PM3：00

| 1 | 2 |
| | 3 |

INFORM

1_藉由前景枯木與中景湖岸的雙線斜式構圖方式拍攝。Model的回眸表情也讓整張畫面大大加分。背景的藍天以壓光方式保留下來。

2_Model蹲在湖邊撥弄湖水製造水面漣漪，增添幾許浪漫氛圍。中後景的枯樹參差不齊地佇立在湖面上，使整張畫面多了些許神祕感。

3_長焦段的定焦鏡可將背景與主體Model很明顯地區隔開來。大光圈的散景讓背景的樹林彷彿像是一幅油畫。

將Model的正常膚色保留下來又不讓背景過曝，這時候閃燈是一個非常有利的工具。前中後景的色調有著明顯的差別，這樣可以讓整張畫面添加許多深度。

▲ Canon 1000FN｜50mm｜F2.0｜1/400秒｜ISO：100｜自然光｜無反光板｜時間PM3：00

在這張作品中筆者刻意使用自然光拍攝，使現場的湖水與樹木的倒影在畫面中製造出有如潑墨畫的效果。唯一的缺憾就是當時拍攝時間已接近中午，頂光的狀況讓Model臉的上半部出現了陰影。但仍不失整張畫面要求的效果。

▲ Canon 1000FN｜50mm｜F2.0｜1/400秒｜ISO：100｜自然光｜無反光板｜時間PM3：00

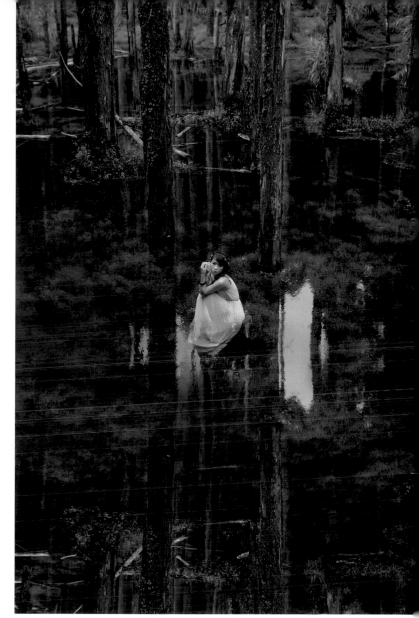

站在高角度拍攝保留下湖中水生植物的細節。運用湖面倒影效果讓整個畫面有種飄浮感。

▲ Canon 1000FN｜50mm｜F2.0｜1/400秒｜ISO：100｜自然光｜無反光板｜時間PM3：00

NOTE!
CHAPTER 29｜南投忘憂森林

路線建議　國道三號→竹山交流道→台三線往竹山／鹿谷／溪頭方向→接１５１縣道→鹿谷→溪頭→十二生肖彎→過豬彎往前約一公里，即可抵達忘憂森林入口

建議器材　機身：數位、底片機身皆可　｜　鏡頭：超廣角、長焦段鏡頭皆建議適用　｜　閃燈：皆可　｜　反光板：以大型反光板為佳

場景挑選　忘憂森林位於南投杉林溪生態度假園區中，而忘憂森林的形成是在921大地震後所形成的淤積沼澤地。杉木林因長期泡水而枯死，反倒形成這片絕世美景。忘憂森林約有1.5個足球場大，林區內的拍攝可使用超廣角鏡頭，將枯木與沼澤水面一起納入作品中，另一種拍攝方式就是一早進入，拍攝自然的斜射光影。筆者本次拍攝因體力不支，花了太多時間在上山路程上，可惜沒拍攝到斜射光的作品。

注意事項　進入忘憂森林前的入口是禁止車輛進入的。由入口至忘憂森林皆為水泥上坡路，走路約四十分鐘。但如果攜帶裝備，則依個人體力負荷。筆者拍攝時以重裝備挑戰約走了一個鐘頭。建議穿著登山鞋，並攜帶涼鞋，因為進入忘憂森林後，若因取景角度需要下水拍攝，這時涼鞋就能大大提高方便度。忘憂森林中因淤積沼澤區居多，進入林中須小心行走。

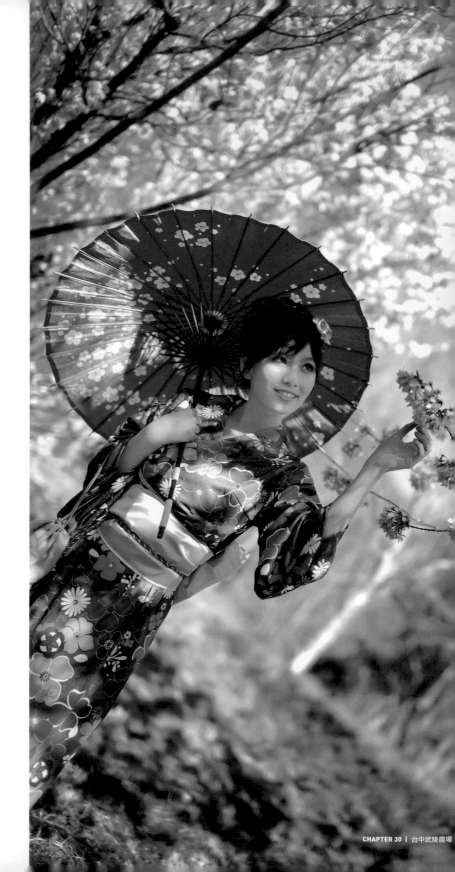

遊走櫻瓣滿溢的花徑，
拍下日系櫻花妹的獨特風采

台中武陵農場

在武陵的櫻花盛開季節，滿山遍野的吉野櫻是不可多得的美麗場景，不管是用定焦鏡的大光圈方式，或是長焦段的層次運鏡，都是非常適合的拍攝方式。高山的藍天美得讓人印象深刻，包含人帶景的拍攝方式，將櫻花與藍天帶入作品中也是一種效果非常好的呈現。在服裝的設定上，主題設定非常重要，整套和服與相關道具準備齊全，日系櫻花妹的LOOK完全展現，畫面就像置身在日東京街頭的櫻花雨下，是非常吸引人的作品喔。

INFORM

1_武陵的櫻花不只有粉色，還有白色，鏡頭運用　將兩色的櫻花都留下，搭配藍天是很棒的方式。拍攝要注意，別讓陽光直打在Model的臉部，容易造成過曝狀況。

▶ Canon 5D｜50mm｜F2.0｜1/5000秒｜ISO：100
自然光｜無反光板｜時間AM8：00

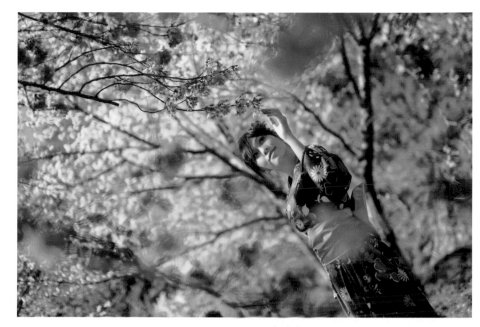

▲ Canon 5D｜50mm｜F1.8｜1/5000秒｜ISO：100｜自然光｜無反光板｜時間AM8：00

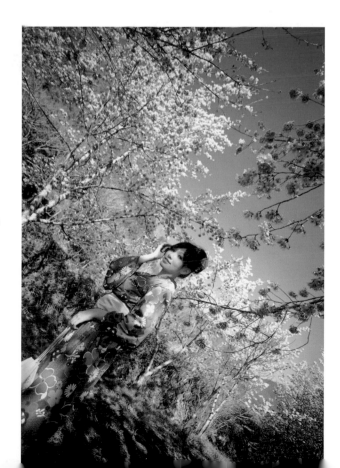

| 1 |
| 2 |

INFORM

1_浪漫的櫻花粉只要使用大光圈就可以得到很夢幻的視覺感。以斜角拍攝可將更多的櫻花收入畫面中。

2_使用廣角鏡將高山完美的天空藍保留下來。天空藍與櫻花粉是畫面中最協調的色調。

▶ Canon 5D｜17-40mm｜F5.6｜1/640秒｜ISO：100｜自然光｜無反光板｜時間AM8：00

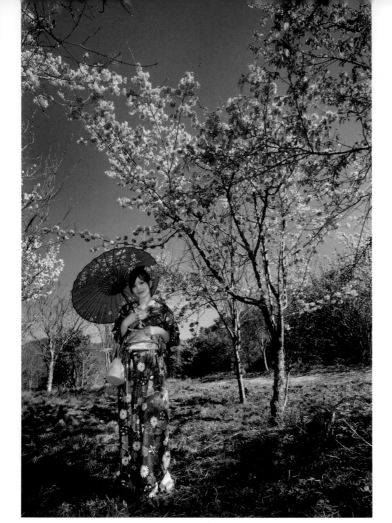

▲ Canon 5D｜50mm｜F2.0｜1/5000秒｜ISO：100｜自然光
無反光板｜時間AM8：00

▲ Canon 5D｜50mm｜F1.8｜1/2000秒｜ISO：100｜自然光
無反光板｜時間AM9：00

▲ Canon 5D｜17-40mm｜F9.0｜1/200秒｜ISO：100｜閃燈｜無反光板｜時間AM9：00

| 2 |
| 1 | 3 |

INFORM

1_午前九點的光線較柔和，很容易就壓出蔚藍的天空色溫。安排好天空與櫻花的場景，再讓Model置身其中，是很容易又安全的拍攝手法。

2_陽光灑落在櫻花林中，此次拍攝感謝友人精心準備了日本和服與洋傘，完全切合了主題。畫面看起來彷彿置身在日本櫻花季的場景中。

3_這是運用大光圈拍攝逆光的效果。橫式三分構圖，太陽光從Model後方進入。洋傘、和服與Model甜美的笑容形成了和諧的畫面。

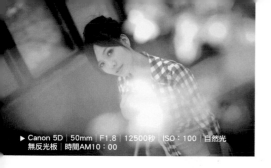

▶ Canon 5D｜50mm｜F1.8｜12500秒｜ISO：100｜自然光
無反光板｜時間AM10：00

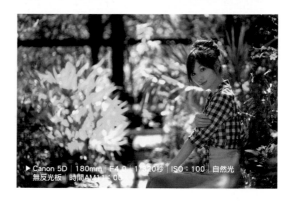

▶ Canon 5D｜180mm｜F4.0｜1/320秒｜ISO：100｜自然光
無反光板｜時間AM11：00

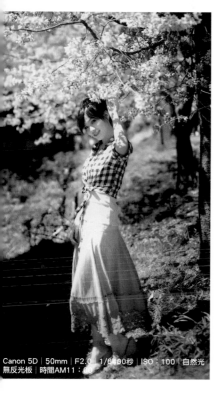

Canon 5D｜50mm｜F2.0｜1/6400秒｜ISO：100｜自然光
無反光板｜時間AM11：00

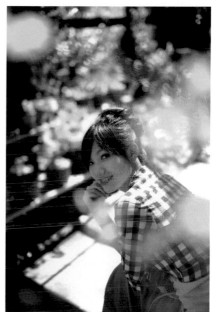

▶ Canon 5D｜50mm｜F1.6｜1/320秒｜ISO：100
自然光｜無反光板｜時間AM11：00

INFORM

| 1 | 3 |
| 2 | 4 |

1_同樣運用大光圈鏡頭，筆者將粉色櫻花當作前景，霧化以造成夢幻效果。採俯角拍攝，Model側臉面對鏡頭，可讓臉部線條看起來更為完美喔。

2_拍攝這張照片時，陽光已經呈現頂光狀況。櫻花樹旁剛好有斜坡，筆者請Model站在斜坡上，一方面可利用樹葉的陰影以避開頂光的惱人現象，另一方面也可拉長Model的視覺效果。以直式構圖上方三分之一留下粉嫩的櫻花，讓畫面的色彩更為豐富。

3_拍攝場景有著五顏六色的植物，運用長焦段鏡頭，將色調以霧化效果，並將Model的表情與肢體強化。平角拍攝是最穩定的構圖喔。

4_同樣使用大光圈霧化前景黃色的葉子。光線從上方灑落，我請Model回眸一笑，於是我按下快門，這一刻我們都滿意地笑了。

NOTE!
CHAPTER 30｜台中武陵農場

路線建議 國道一號：由台中系統交流道下，接后里交流道續行台3線和台8線，至德基水庫後轉台7甲線即可到達武陵農場。
國道五號：由國道一號(中山高)至汐止系統交流道轉走國道五號(北宜高速公路)，過雪山隧道至頭城交流道下，轉走濱海公路(2號省道)至壯圍再轉台7線經宜蘭市至大同鄉，轉台7甲線續行即可到武陵農場。
國道三號：霧峰系統交流道接國道六號起點經東草屯交流道至埔里端出口(國六終點)→轉台14→霧社(轉台14甲)→清境農場→合歡山→到大禹嶺後左轉過隧道後進入台8線→接台7甲線可至武陵農場　http://www.wuling-farm.com.tw/about_01.html

建議器材 機身： 數位機身尤佳｜鏡頭： 全焦段鏡頭皆建議適用｜閃燈： 皆可｜反光板：以中型反光板為佳

景點挑選 武陵農場的花季有滿山遍野的各品種花系，迷人的色調讓人心曠神怡。高山上的藍天充滿無污染的自由閒靜。運用大光圈方式將粉色櫻花拍出夢幻迷濛的調性，將模特兒的肢體表情集中展現，或是運用長焦的特性帶入櫻花的層次感也不失為一種拍攝方式，建議可以多加嘗試喔。

注意事項 武陵農場的花季是一至四月，一月是梅花，二、三月是豔麗的櫻花，網站上以春之花海、夏之果蔬、秋之楓紅、冬之瑞雪。無論春、夏、秋、冬，走一趟武陵農場，都能讓人回味無窮！另外，武陵農場花季的人潮是非常恐怖的。若要拍攝人物寫真，建議早上八點就可以開始拍攝工作。人潮約在九到十點後紛紛湧入，遊客會增加拍攝的難度。

3

唯美
写真手帖

攝影師的30個
私房台灣拍攝景點

PART 3
後製的魅力
Adobe Photoshop CS + Lightroom

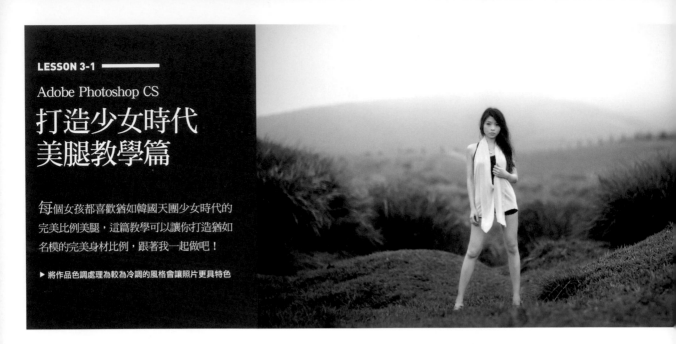

Adobe Photoshop CS
打造少女時代
美腿教學篇

每個女孩都喜歡猶如韓國天團少女時代的
完美比例美腿，這篇教學可以讓你打造猶如
名模的完美身材比例，跟著我一起做吧！

▶ 將作品色調處理為較為冷調的風格會讓照片更具特色

Step1.開啟所需後製之【照片】檔案路徑 (快速鍵Ctrl+O)

Step2.點選左邊工具列的【矩形選取畫面】工具，並
圈選模特兒大腿至小腿需要加長之部分並增加一個圖
層(快速鍵Ctrl+C剪下、Ctrl+V貼上)

Step3.再次運用點選【矩形選取畫面】工具，並圈選模
特兒腳踝部分並再增加一個圖層(快速鍵Ctrl+C剪下、
Ctrl+V貼上)。此時右邊圖層工作列將會有三個圖層顯
示。

Step4.選取大腿圖層使用【編輯】→【任意變形】(快
速鍵Ctrl+T)拉出大腿的長度後確認。

Step5.點選腳踝之複製圖層再移動至大腿圖層下方，
要注意銜接觸的細節喔。

Step6.點選腳踝之複製圖層移動至大腿圖層下方，要
注意先點選左邊工具列【橡皮擦】工具選項將圖層周
圍消除，讓作品銜接處看起來更為自然。

Step7.【橡皮擦】工具選項的範圍大小請依所需消除之範圍選擇大小，細心是讓作品品質更完美的不二法門。

Step8.【橡皮擦】工具選項的範圍建議利用放大鏡檢視細節部分可讓細節更為縝密。

Step9.再來我們可以把所有圖層合併為單一圖層了。右邊的圖層工作列點選滑鼠右鍵→下拉式捲簾選取影像平面化選項。

Step10.此時我們可利用點選左邊工具列→【仿製印章】工具慢慢將相近的部分細心處理。

Step11.一一將相近的部分處理完成，腳踝銜接部分更是要小心處理，否則會有銜接差異的瑕疵出現喔。

Step12.完成了，打造少女時代的美腿就是這麼簡單。

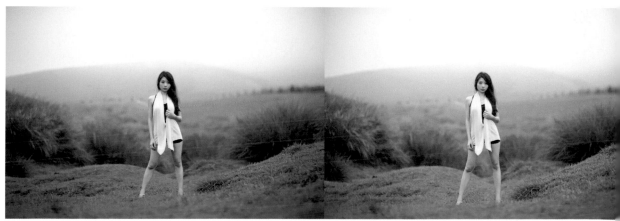

BEFORE

AFTER:與原圖比較之後，模特兒整體的比例視覺感滿分。

LESSON 3-2

Adobe Photoshop CS
改造藍天
教學篇

外景拍攝並不是每次都能遇到好天氣，既然無法遇到理想中的藍天那我們就靠後製軟體來處理吧！筆者選用之作品其實在拍攝當時正飄著毛毛細雨，為了打造充滿青春的氛圍就使用了以下的後製技法，大家可以試試看喔。

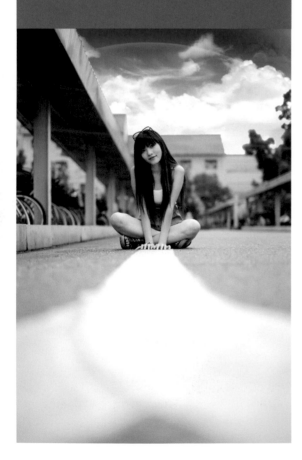

Step1.開啟所需後製之照片【檔案】路徑（快速鍵Ctrl+O）

Step2.原圖因天氣狀況較差效果頗為陰暗而不具任何特色。

Step3.點選【影像】→【調整】→【曲線】以調整整體照片之亮度。

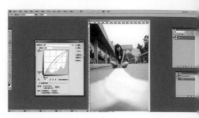

Step4.利用調整方塊以線型調整。筆者參考數據為輸出149、輸入107。

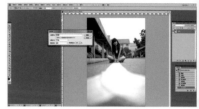

Step5.接下來右邊圖層滑鼠左鍵連點兩次將背景改為圖層模式。

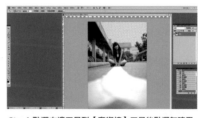

Step6.點選右邊工具列【魔術棒】工具後點選灰暗天空部分，Delete需要移除之部分。

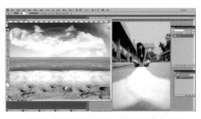

Step7.挑選一張適合作為背景天空之圖檔作為背景天空的圖層。

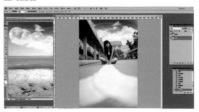

Step8.將天空圖層複製至作品之檔案中。注意右邊的圖層列人物的圖層要在上層喔。

Step9.人物的部分還是有點灰暗，這時點選右側工具列的加亮工具選項將模特兒的臉部與皮膚部分刷亮一點。

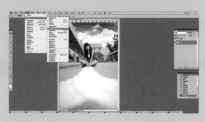

Step10.人物部分的對比性太高,對於作品的特色有些不適合。我們先點選人物的圖層,使用【影像】→【調整】→【色相/飽和度】選項將作品的飽和度降低。

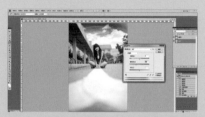

Step11.筆者使用的數據為飽和度-35提供參考。

Step12.再來點選天空的圖層使用相同的方式將天空的飽和度同樣降低以維持整體的協調性。

Step13.畫面的平衡度好像有點偏右邊,我們將兩個圖層利用Shift連結在一起選取。

Step14.使用編輯→任意變形選項(快速鍵 Ctrl+T)

Step15.整體照片向右調整穩定度,讓作品的角度看起來更舒服。

Step16.接著將天空的位置調整完成後我們可以將二個圖層合併。右側圖層【工具列】→滑鼠右鍵→下拉式捲簾→影像平面化後就完成了。

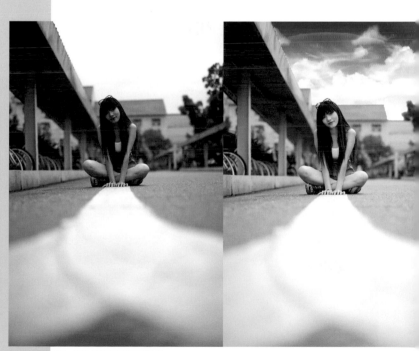

BEFORE:調整前,照片看起來灰暗不具特色　　　　AFTER:調整後,作品充滿了青春的氣息。

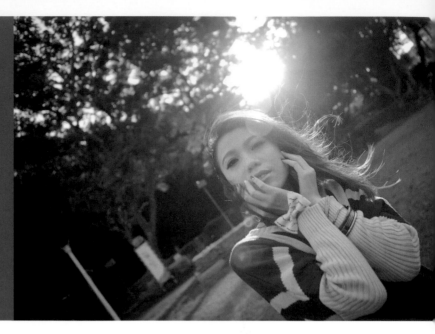

LESSON 3-3

Adobe Photoshop Lightroom

色溫後製
教學篇

本篇教學是運用Adobe Photoshop Lightroom軟體
將原本平淡的照片調整為充滿溫暖氛圍的方
式。讓你的作品更添風格性。

Step1.本張作品原圖的色溫為4550K看起來色調偏青色作品較為無特色

Step2.將色溫調整至5813K並將亮光修補選項增加40%、補光選項增加7%、黑色選
項增加9%、亮度調整至+70以補足膚色上因過曝而遺失的細節。

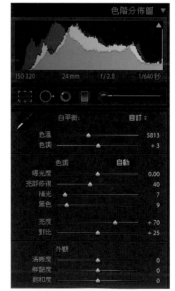

Step3

Step4.進入顏色選項點選黃色並把數據降低至-41、飽和度-11、明度-18，讓黃色的溫度感更為明顯。

Step6.增加銳利度至95%、雜色減少至63%。並增加些暗角特效至-19讓照片品質更加細膩。

Step5.

Step7.

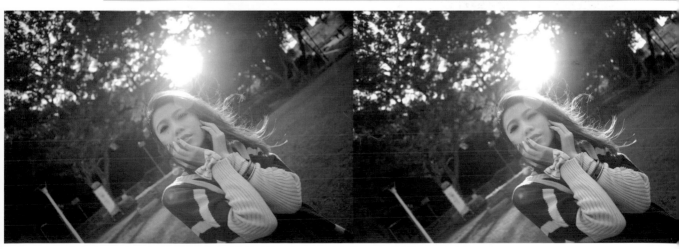

BEFORE

AFTER:簡單幾個步驟就完成了具有溫暖色調的作品啦！

唯美
写真手帖

攝影師的30個
私房台灣拍攝景點

附錄
人氣模特兒資料大公開

1 - 千千｜無名secret34　2 - 游游｜無名una28　3 - 彤彤｜FB tongtong.ye　4 - *Cookie*｜FB cookieyung　5 - 嘉瑩｜無名jenny1019　6 - Doris｜無名 woosmile226

7 - 以娜｜FB／潘以娜　8 - Hanna｜無名 pong740904　9 - 娜小蜜｜無名 naomi　10 - Sandra｜無名 magical108

11 - 語緹｜無名 H135669420　12 - 丸子｜FB／ June Wang

13_ 14_ 15_ 16_

17_ 18_ 19_ 20_

21_ 22_ 23_

TAIWAN 30 VIEW

人氣模特兒資料大公開　唯美　写真手帖

13 - Grace｜無名 H135669420 *14* - Grip｜*15* -芳容｜*16* -Abbie｜*17* - Irene｜FB smilealicebless *18* - MIKA｜*19* -蕭亘亘｜*20* - YUWA｜*21* -小仙｜*22* - NOV｜*23* - PINKY｜

- 特別感謝：姚柏瑋、林冠良 寫書期間全力協助過的店家與朋友們

嬉生活 CI035

唯美寫真手帖：
攝影師的私房30個台灣拍攝景點

人像攝影｜構圖技巧｜色調運用｜後製教學

作者：張厤口
編輯：蔡欣育
校對：林雅荻
美術設計：廖韡
出版者：英屬維京群島商高寶國際有限公司台灣分公司　Global Group Holdings, Ltd.
地址：台北市內湖區洲子街88號3樓
網址：gobooks.com.tw
電話：（02）27992788
E-mail：readers@gobooks.com.tw（讀者服務部）pr@gobooks.com.tw（公關諮詢部）
電傳：出版部　（02）27990909　行銷部　（02）27993088
郵政劃撥：19394552
戶名：英屬維京群島商高寶國際有限公司台灣分公司
發行：希代多媒體書版股份有限公司發行/Printed in Taiwan
初版日期：2012年2月

唯美寫真手帖：攝影師的私房30個台灣拍攝景點
｜人像攝影｜構圖技巧｜色調運用｜後製教學　張厤口著.
-- 初版. -- 臺北市：高寶國際出版：
希代多媒體發行, 2012.02
面；　公分. --（嬉生活；CI035）
ISBN 978-986-185-679-7(平裝)

1.風景攝影 2.攝影技術 3.數位攝影

953.1　　　　　　　　　　　　100026363